50,00

D1192555

COLLECTION

**PANORAMA+**

**ROUSSAN**
ÉDITEUR INC.

# ROUSSAN
### ÉDITEUR INC.

*MONTRÉAL, QC*

Dépôt légal 2ième trimestre 1988
Bibliothèque nationale du Canada
Bibliothèque nationale du Québec

© Tous droits réservés

ISBN 2-9800915-2-9

Imprimé au Canada - Printed In Canada

# Humour et humanisme
# Humour and humanism

Texte de Jacques de Roussan
Translated by Jane Frydenlund

NORMAND HUDON

# NORMAND HUDON

## *AUX COULEURS DE LA VIE*

Il y eut d'abord le trait de crayon.

Puis la couleur.

Normand Hudon, peintre, c'est la complémentarité d'un talent qui n'a cessé de se développer, de grandir, de se forger aussi au feu d'une vie intense, parfois tumultueuse, toujours passionnée.

Hudon est en lui-même la vie, avec ces péripéties qui découpent, chez certains, l'existence en forme de montagnes russes. Des hauts et des bas. Des prairies fleuries et des pics étincelants. Des ruisseaux à traverser -- pas toujours facile au temps des crues! -- et des pans escarpés à gravir où l'on ne sait jamais si la racine tiendra à laquelle s'accroche la main, si la pierre sur laquelle on a pris appui ne roulera pas sous le pied.

L'important n'est-il pas de toujours grimper? À l'exemple de Saint-Exupéry pour qui traverser le désert ne réclamait que de faire "un pas devant l'autre"?

Les déserts que Hudon a traversés, les flancs rocheux qu'il a affrontés, ils sont là, dans ces images où le trait et la couleur s'unissent, extrayant de ce qu'il a vu, de ce qu'il a ressenti, de ce que son coeur a retenu aussi, des scènes d'une vie de tous les jours qui n'a pas été pour lui "la vie de tous les jours", mais une longue succession de jours et de nuits entassés, animés, bousculés même, par un talent plus possessif que la plus avide maîtresse.

Hudon peintre. Le voici, dans ces pages. Complet. Enfin lui-même. Tout lui-même.

**Roger D. Landry**

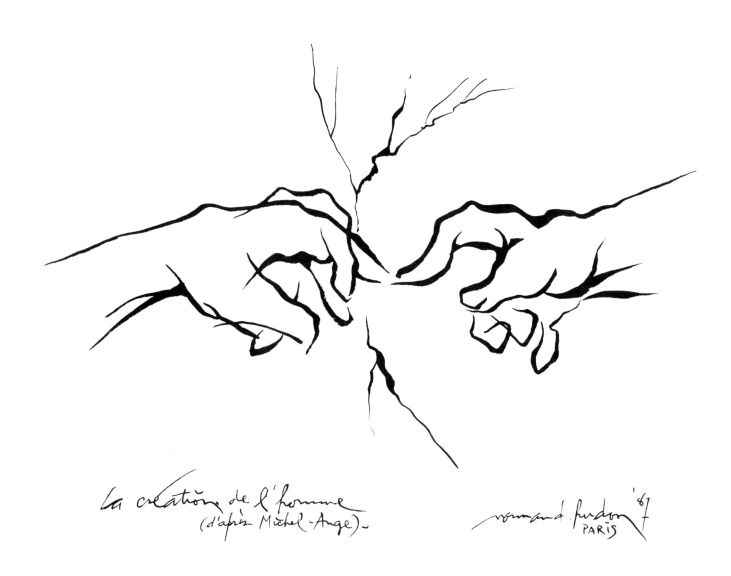

La création de l'homme
(d'après Michel-Ange)-

normand hudon '87
PARIS

# NORMAND HUDON

## THE COULOURS OF LIFE

First there was the line.
Then the colour.
Normand Hudon, painter, is at the height of a talent that never stops developing, growing, forging itself in the fire of an intense, at times tumultuous and always passionate life.

Hudon *is* life with all its events that, in the lives of certain people, resemble a roller coaster. The highs and the lows. The flowered prairies and shining peaks. The streams to cross -- not always a simple matter during a spring flood -- and the steep rock faces to climb where you never know if the root you are grabbing will hold, or if the stone under your foot will give away.

What is most important is to keep climbing. Like Saint-Exupéry for whom crossing the desert meant putting "one foot in front of the other".

The deserts Hudon has crossed, the rocky slopes he has confronted are there in these images where line and colour meet, extracted from what he has seen, from what he has felt, from what his heart has known, the scenes from an everyday life which has not been for him "the everyday life" but a long succession of days and nights overflowing, animated and even bombarded by a talent that is more possessive than the most ardent mistress.

Hudon the painter. Here he is in these pages. Whole. Finally himself. Completely himself.

**Roger D. Landry**

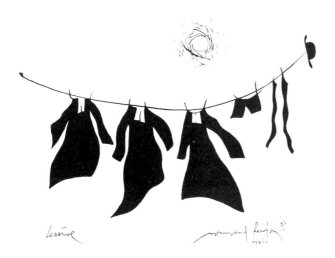

Lessive

Dès ses débuts, Normand Hudon placera son oeuvre sous le signe d'un dédoublement visuel affectant non pas sa personnalité proprement dite, mais plutôt sa production picturale.

En effet, l'ensemble de son oeuvre sera profondément influencé par l'art de la scène dont il a été un acteur apprécié, tant au cabaret qu'à la télévision, avant de se consacrer entièrement à la peinture. Il en est résulté à la fois une fusion et une séparation des genres qu'on retrouvera tout au long de sa carrière. Hudon s'est révélé un artiste attachant et même attendrissant, d'autant plus qu'il est resté d'une scrupuleuse honnêteté professionnelle sur la scène comme devant son chevalet.

Dans la pratique, un tableau de Hudon se distingue essentiellement par la mobilité du trait et la valeur de la couleur, sans oublier évidemment la composition toujours imaginative de la scène qu'il crée. C'est d'ailleurs là que l'influence de la caricature, dont il est l'un des maîtres canadiens, se fait le plus sentir. Chaque fois, il sait ramener son sujet à un dénominateur purement humain ou, du moins, vu sous l'angle humain. Le dessin, le collage, la peinture ont chez Hudon le même but, celui de plaire et d'étonner. Car il veut plaire, c'est indéniable. Cependant, chez lui, la différence existant entre sa démarche picturale et son côté "amuseur public" est tellement nette qu'il s'agit, en regardant les choses en face, de deux voies bien différentes procédant d'un même esprit. Là, réside le mystère Hudon, mystère que l'artiste entretient lui-même dans sa démarche en recourant à l'une et à l'autre voie.

Qu'il s'agisse d'une caricature, d'une scène de genre ou d'un tableau à thèse, il est impossible de ne pas tenir compte chez Hudon qu'il s'est vanté et se vante encore — dans une moindre proportion — d'être ce qu'il appelle un "amuseur

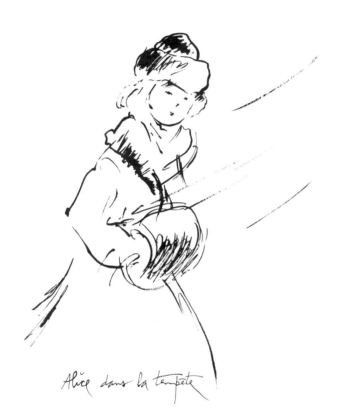

Alice dans la tempête

Since the beginning of Normand Hudon's career, a visual dichotomy has affected his artistic production.

In fact, the whole body of his work has been profoundly influenced by his stage experience; before he turned full time to painting, Hudon was a respected club and television actor. The result has been both a merging of television and painting and a desire to keep them separate which have characterized his career. To his audience, Hudon has revealed himself to be an engaging and even endearing artist, particularly because as a professional he has remained scrupulously honest on stage as well as on canvas.

A painting by Hudon is essentially distinguished by the mobility of the lines, the value of the colours and his consistently imaginative composition. Here it is the influence of the cartoon — of which he is one of the Canadian masters — that is most apparent. He unfailingly imparts a purely human denominator to his subject or, at least, a human angle. Whether he is making a drawing, collage or painting, Hudon's aim is to please and surprise. There is a keen difference, however, between Hudon the artist and Hudon the "entertainer": here we have two very different temperaments springing from the same personality. Perhaps that is the mystery of Hudon, a mystery which the artist maintains by cultivating the two different aspects of himself.

Whether he is talking about his cartoons, an anecdotal scene or an intellectually serious painting, one cannot ignore that Hudon has boasted and still boasts, but less so, about being an entertainer in the past. As though he were trying to persuade the audience to see the world from his vantage point and to laugh with him. Without exceeding the limits of propriety, the artist, nonetheless, flings an occasional barb at his

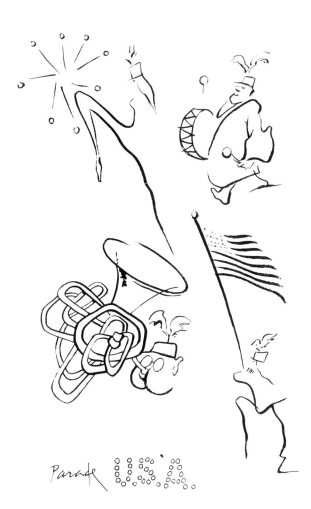

Parade USA

public". On dirait qu'il cherche à amener le spectateur à voir le monde à partir d'un lieu scénique privilégié et d'en rire avec lui. Sans dépasser les bornes de la bienséance, l'artiste n'en décochera pas moins des traits parfois acerbes à ses "victimes", qu'il s'agisse de personnages précis ou de personnages de synthèse.

L'expérience de la scène est primordiale pour Hudon. Cabaret ou télévision, il s'est produit devant un public chaque fois nouveau pendant une quinzaine d'années. On le suit facilement d'un plateau à l'autre, notamment dans l'émission *le Petit Café*, dans toutes les grandes émissions de music-hall et de variétés tant à Montréal qu'à Toronto, ainsi qu'aux États-Unis où il participera plusieurs fois, dans les années 1950 et 1960, au Steve Allen Show et au Barry Gray Show. C'était une grande vedette de la scène et du petit écran. Il connaît donc le public sur le bout des doigts. Professionnellement et instinctivement, Hudon veut à tout prix retenir son attention. C'est peut-être là son plus gros défaut si c'en est vraiment un. Mais son intention restant pure, il rachète facilement ce défaut par la droiture et même la candeur de sa démarche.

\* \* \*

## Des influences qui comptent

En survolant l'oeuvre de Hudon, on s'aperçoit rapidement qu'elle se situe en dehors de toute classification dans le contexte nord-américain parce que l'artiste embrasse plusieurs branches de l'art pictural. Habitué à passer sans transition d'un médium à l'autre, Hudon a plus de parenté avec un artiste comme Toulouse-Lautrec qu'avec les révolutionnaires de l'École de New York. Son oeuvre n'en recèle pas moins une authenticité rarement égalée parce que, s'étendant sur quatre décennies, elle a en quelque

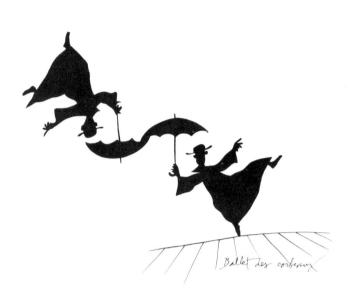

Ballet des corbeaux

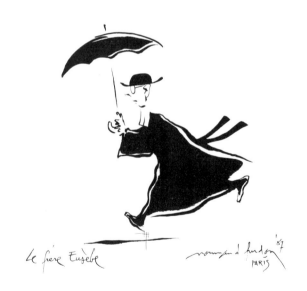

Le frère Eusèbe

"victims", either specific people or a synthesis of individuals.

Hudon's stage experience has been of primordial importance. For fifteen years, Hudon performed before club and television audiences. One can trace his progress from one plateau to the next, particularly in the program *le Petit Café*, as well as the important music and variety programs produced in Montreal, Toronto and the United States; he appeared several times during the 1950s and the 1960s on the Steve Allen and Barry Gray Shows. He had become an important stage and television personality who knew his public extremely well. Professionally and instinctively, Hudon still seeks their attention and perhaps this is his greatest flaw, if he truly has one. However, his intention remains pure, as do the honesty and candor of his art.

## Influences which matter

A survey of Hudon's art defies classification within a North American context because of the wide range of pictorial art the artist embraces. Accustomed as he is to passing from one medium to another, Hudon is closer to an artist like Toulouse-Lautrec than the revolutionaries of the New York School. Nevertheless, his art conceals a rare kind of authenticity because, spanning as it does four decades, it has paralleled the growth of Quebec and the dramatic changes undergone by society in general. Many others have already made this observation about Hudon and today, more than ever, it seems appropriate.

From his early education under an outmoded system of teaching up to his present maturity in an ever expanding, multidimensional world, Hudon claims that his progress has been linear, that he has never paused to consider matters of an intellectual order. He is an artist who

Mon bon maître de l'Académie
de Montmartre en 1952, **F. LÉGER**

sorte grandi à la fois avec le Québec et avec l'explosion de la société hors de ses cadres démodés et traditionnels. Bien d'autres ont déjà émis cette réflexion à propos de Hudon et, plus que jamais, celle-ci s'impose à l'esprit.

Depuis sa scolarisation dans un système d'enseignement dépassé jusqu'à sa maturité dans un monde en expansion multidimensionnelle, Hudon professe d'avancer en ligne droite sans jamais s'arrêter à des considérations d'ordre didactique. C'est un artiste qui s'affiche volontiers en compagnie de ses multiples personnages — autant de facettes de la vie —, je veux dire par là qu'il les conduit par la main d'un tableau à l'autre sans se soucier du "qu'en dira-t-on". De cette manière, Hudon reste toujours le maître du terrain et le maître de sa technique, tout influencée qu'elle soit par certains artistes qui lui ont ouvert la voie.

Pour comprendre le mystère, le "phénomène" Hudon, il est donc nécessaire de souligner l'ascendant que plusieurs maîtres ont exercé sur son oeuvre et dont il reconnaît volontiers la présence. Pour lui, l'influence de ces aînés s'est avérée cruciale dans le cheminement qu'il a suivi depuis l'enseignement dispensé à l'École des Beaux-Arts de Montréal.

De Pablo Picasso (1881-1973), Hudon retient surtout la leçon de dessin: la synthèse du trait, de la ligne; cette franchise du crayon ou de l'encre, il l'entretient sans faiblir. Ajoutons à cela que Picasso a peint de nombreux tableaux en faisant abstraction du plan moyen, ce qui a également retenu l'attention de Hudon, surtout à ses débuts en peinture et de temps à autre par la suite.

Avec Henri Matisse (1869-1954), c'est le triomphe de la libération du trait dans le dessin au profit d'une formule plasticienne; en quelques lignes, Matisse était capable d'habiter toute une surface. Également le triomphe de la couleur

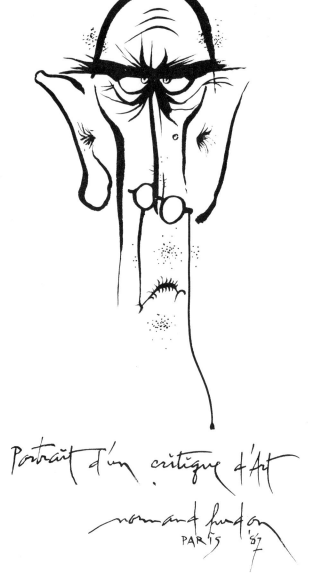

Portrait d'un critique d'Art

normand hudon
PARIS '87

is truly a part of the characters he creates — as much as a part of the different facets of life they represent — never worrying about "what people will say". Thus, Hudon always remains master on his own turf and of his own technique, influenced as he may be by those artists who have blazed the trail before him.

To understand the mystery, the Hudon "phenomenon", it is important to comment upon the powerful influence several masters have exerted on his art and whom he readily acknowledges. These influences turned out to be crucial to the path he pursued after attending the Montreal Ecole des Beaux-Arts.

Hudon took his most important drawing lesson from Pablo Picasso (1881-1973) who taught him how to synthesize his lines; this candid use of his pencil or pen is his hallmark. In many of his paintings, Picasso created an abstract middle ground; this, too, captured Hudon's attention, particularly in the beginning of his painting career and occasionally after.

With Henri Matisse (1869-1954), Hudon was drawn to the freedom of his line and plastic quality: with just a few lines Matisse was able to cover an entire surface. Also there was Matisse's masterly use of colour to synthesize the expressiveness of the painting. Hudon would never forget the lesson he learned from Matisse.

Without Fernand Léger (1881-1955), his teacher in Paris, Hudon's compositions would not possess their rigourous geometry, nor would his collages enjoy such unbridled fantasy. Hudon's satiric works occasionally recall the hieratic gestural language of Léger's figures.

The anecdotal character and virtuosity of the drawings of Raoul Dufy (1877-1953) are similarly reflected in the drawings of Hudon. By means of a beautiful economy and without intellectual pretentions, Dufy achieved paintings

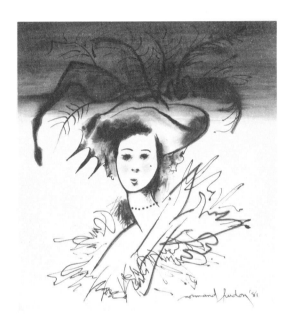

pour obtenir une synthèse dans l'expressivité. Hudon n'oubliera jamais la leçon de Matisse.

Sans Fernand Léger (1881-1955) dont il sera l'élève à Paris, Hudon n'aurait pas cette géométrie rigoureuse qui entre dans la composition de ses tableaux, ni non plus cette fantaisie débridée qui entre dans ses collages. La gestuelle hiératique des personnages de Léger se fera parfois sentir dans les oeuvres à caractère satirique de Hudon.

Chez Raoul Dufy (1877-1953), le caractère anecdotique et la virtuosité du dessin se retrouvent sous une forme apparentée chez Hudon. Avec une belle économie de moyens et sans prétentions intellectuelles, Dufy a réussi des tableaux qui se tenaient et qui ont gardé une forte présence picturale.

Alfred Pellan (né en 1906 à Québec) est le seul peintre canadien dont Hudon reconnaît volontiers l'influence et dont il s'inspire dans sa démarche. Bien qu'il n'ait pas la même palette que son aîné, Hudon cherchera lui aussi à opérer des voisinages chromatiques hardis et pas toujours faciles en ayant recours à des taches de couleurs franches à côté de tons nettement assourdis. Dans ce domaine, c'est le refus du compromis par Pellan qui retient toute l'attention de Hudon.

## Un dessin vif et précis

"La caricature, plus que tout autre mode d'expression graphique, doit être avant tout une interprétation, l'expression d'un tempérament. En un mot, une caricature, ce n'est pas un dessin mal fait, un dessin fait vite comme dit l'autre... Il faut connaître d'abord l'anatomie. Si l'on veut schématiser une attitude, stigmatiser une expression, il nous faut une base de dessin, sans quoi votre bonhomme n'aura aucune expression, ne sera pas en équilibre... Si vous exagérez un mouvement, il n'aura d'intérêt que si vous l'accentuez dans le

which hold together and maintain a strong pictorial presence.

Alfred Pellan (born in Quebec in 1906) is the only Canadian painter whom Hudon willingly acknowledges to be an influence and inspiration. Although his palette differs from Pellan's, Hudon also seeks to employ daring chromatics placing areas of bold colours next to very muted tones. It is Pellan's refusal to compromise that Hudon so admires.

\*  \*  \*

## Lively and precise drawing

"The cartoon, more than any other mode of graphic expression, is primarily an interpretation and statement about a person. In short, a cartoon is not a badly done drawing or one drawn too quickly, as is said... First, you have to know anatomy. If you want to streamline an attitude, denounce an expression, you need a basis for your drawing, otherwise the chap will have no expression, will not be balanced... If you exaggerate a movement, you have to emphasize it in the right direction or he'll have no interest. Therefore, you have to know the rules of anatomy, perspective and balance".

A fundamental truth emerges from these words spoken by Hudon before the Société d'étude et de conférences de Montréal in 1959: to be a good artist, one must know how to draw. All the great masters knew how to draw, from Leonardo de Vinci to Dali and Pellan in Quebec today, to mention only those few. Drawing is the cornerstone of all pictorial and sculptural art. And then there is Michelangelo, Rodin and Moore. Obviously, anatomy occupies a dominant place in their art. Anatomy is not only the beauty or form of a body, it is movement, expression and those cha-

16

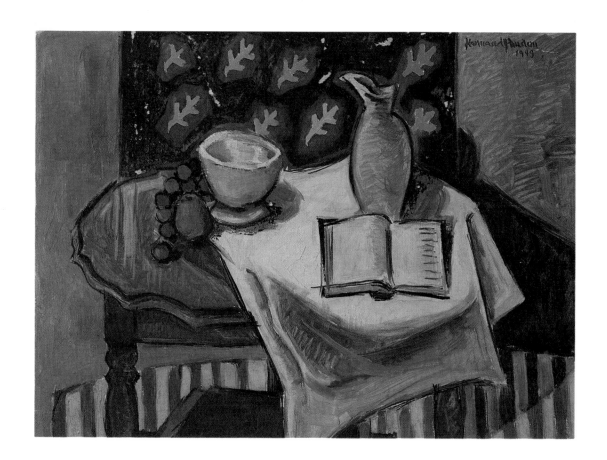

**Nature morte au compotier** (1949)
Huile sur toile - Oil on canvas
46 x 61 cm - 18" x 24"
Propriété de l'artiste - Property of the artist

bon sens. Il faut donc connaître les lois de l'anatomie, de la perspective et de l'équilibre."

Dans ces mots prononcés par Hudon devant la Société d'étude et de conférences de Montréal, en 1959, il ressort une vérité fondamentale. Pour être un bon artiste, il faut être un bon dessinateur. Tous les grands maîtres savent dessiner. Depuis Léonard de Vinci jusqu'à Dali et, chez nous, Pellan, pour ne citer que ceux-là sans préjuger des autres, le dessin est la pierre d'angle de tout l'édifice pictural ou sculptural. Qu'on se rappelle également Michel-Ange, Rodin ou Moore. Évidemment,

normand hudon 73   le poisson insolent

racteristic traits which lend themselves to satire. A cartoon is primarily an observation as are all studies of the nude or human form. To make us laugh, the artist emphasizes a detail or flaw by synthesizing the subject's expression and rendering it very simple and expressive. Generally, facial features are exaggerated by giving them more relief. At the same time the movement in a gesture or attitude of the body is important for it allows us to "read" the satire in the drawing.

Hudon is more preoccupied with giving life to his drawing than a specific definition. In this he is reminiscent of Daumier and Forain and manages to avoid the involuntary clumsiness characteristic of most modern cartoonists whose lines are often blurred and imprecise, suggesting more than they describe. Hudon tends more toward description than abstraction in his satire.

## Caricatures and satire

During his career as a chronicler of the social and political scene, Hudon was often treated like a "spoiled child". Most of Quebec's important newspapers and magazines called upon him to illustrate their editorials and the daily events. Delighting in the opportunity to express himself so freely, Hudon undertook his task with a certain relish; the result frequently turned out to be painful for his victims unless they laughed along with him which did happen on occasion.

At the beginning of his career in the 1950s, Hudon attacked the government of Maurice Duplessis and the Union nationale. Everyone felt his sting, particularly in *le Devoir* where the political bias was resolutely anti-Duplessis and later in *la Presse* then managed by Gérard Pelletier, an exceptionally broadminded Liberal. Hudon maligned the hooked-nose Duplessis, the weasel-like

Tempérament pudique et peu démonstratif.
You are modest and undemonstrative.

on sait que l'anatomie occupe une place prépondérante dans leurs oeuvres. Mais l'anatomie, ce n'est pas seulement la beauté ou la forme d'un corps, c'est aussi le mouvement, l'expression, le trait caractéristique, que ce dernier soit sujet ou non à satire. Le propos de Hudon va donc dans ce sens. Avant tout, la caricature est affaire d'observation comme toute étude de nu ou du corps humain. Pour faire sourire, l'artiste doit de toute évidence insister sur un détail ou un défaut de façon à synthétiser l'expression globale du sujet en un rendu très simple et très parlant. Ce sont généralement les traits du visage qu'il exagère pour donner plus de relief à l'expression. Il n'en oublie pas pour autant le mouvement d'un geste ou une attitude globale du corps dont l'importance permettra de "lire" la satire du dessin.

En fait, Hudon se préoccupe plus de donner de la vie à son dessin que d'y apporter une définition exemplaire. Il rejoint en cela aussi bien Daumier que Forain auxquels il s'apparente et il réussit à éviter de tomber dans une maladresse spontanée comme le font la plupart des caricaturistes modernes dont le trait — flou et souvent imprécis — suggère plus qu'il ne décrit. De la part de Hudon, il s'agit là plus d'une volonté de description que d'un essai d'abstraction qu'il recherche chaque fois que, dans un dessin, il se livre à une démarche satirique.

## Portraits-charges

À vrai dire, au cours de sa carrière de chroniqueur de l'actualité sociale et politique, Hudon a été un peu beaucoup un "enfant gâté". En effet, à toutes fins pratiques, la plupart des grands journaux et périodiques du Québec ont fait appel à lui pour soutenir leur politique éditoriale et pour illustrer l'événement du jour. Entrant facilement dans le jeu de massacre de la liberté d'expression,

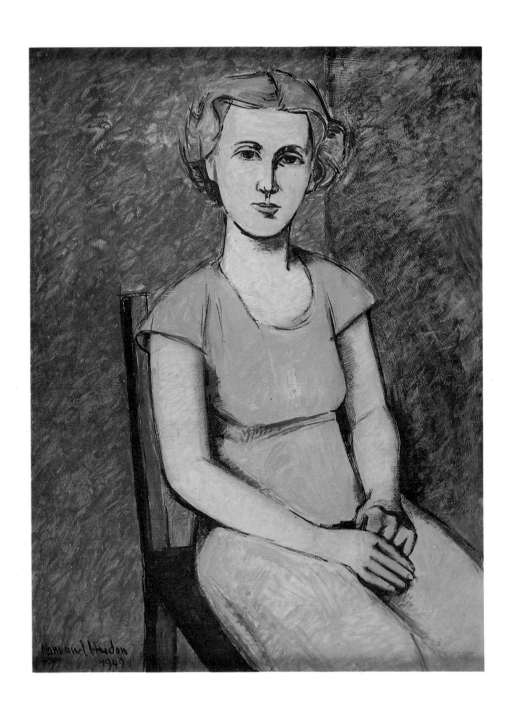

**Femme assise** (1949)
Huile sur toile - Oil on canvas
76 x 61 cm - 30" x 24"

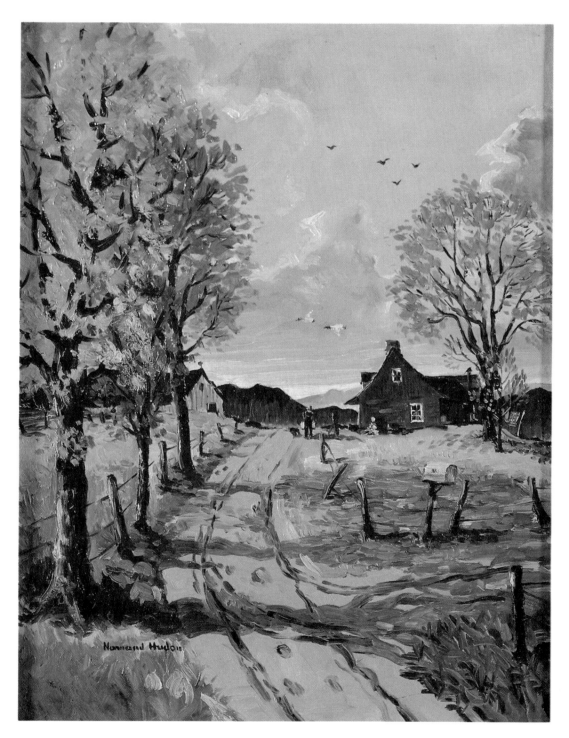

**Le rang d'automne** (1948)
Huile sur toile - Oil on canvas
41 x 33 cm - 16" x 13"
Collection: Denis Beauchamp

Daniel Johnson and so on. No matter if it was the Quebec Liberals and Jean Lesage with his huge square chin or the Conservatives and John Diefenbaker with his old crone's face, Hudon was without mercy. Later, with René Levesque's rise to power, several members of the Parti québécois government, particularly Jacques Parizeau, would get a heady taste of Hudon's satire.

Hudon always reinforced his satirical drawings with a caption to complete the message. There was never one without the other: the visual and the verbal complemented each other admirably. Hudon was no miser with his material, although he did employ a heavy hand at times on some of his favourite whipping boys such as Senator Sarto Fournier, successor and predecessor of Montreal Mayor Jean Drapeau. What more can be said about Hudon's bottles of wine flying across the room? Hudon frequently relied on quotations from the French classics to give emphasis and resonance to his cartoons. Thus, in his attack on journalist/historian Robert Rumilly who was paid by the Union nationale and a fervent admirer of Duplessis, Hudon added this caption taken from Fenelon: "Nothing is more despicable than a public speaker who uses words like a quack uses potions". Needless to say, Rumilly was not pleased and sued Hudon for libel and damages of $30,000. This occurred in 1962.

Hudon's keen wit soon found an audience beyond the Quebec border. He began to attack some of the important personalities of the day. One by one various political protagonists became source material for the artist: Khrushchev, Fidel Castro and, of course, Hudon's bête noire Charles de Gaulle. He drew him in all conceivable combinations. Inspired by the styles of Matisse, Dali, Picasso, Modigliani, Chagall and several others, Hudon

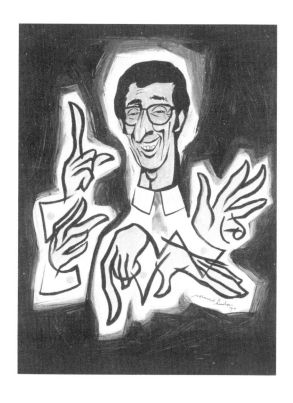

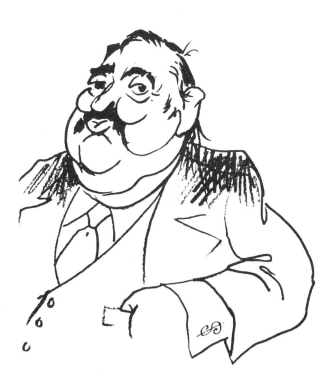

Hudon se livrera avec une certaine délectation à un entreprise de démolition de grand style qui fera assez souvent mal à ses victimes à moins qu'elles ne prennent le parti d'en rire comme cela arrivera d'ailleurs. Dans les années 1950, au début de sa carrière, Hudon se déchaînera contre le gouvernement de Maurice Duplessis et l'Union nationale. Tout le monde y passera, notamment au *Devoir* dont la politique était résolument antiduplessiste puis à *la Presse* dirigée par le libéral Gérard Pelletier qui fera preuve d'une grande ouverture d'esprit. Duplessis avec son nez crochu, Daniel Johnson et son air de fouine, et j'en passe. Il n'aura pas plus pitié des Libéraux du Québec avec Jean Lesage et son menton en galoche que des Conservateurs avec John Diefenbaker et son visage de vieille femme ridée. Plus tard avec l'arrivée au pouvoir à Québec de René Lévesque, plusieurs membres du gouvernement péquiste y goûteront, souvent avec irritation, comme Jacques Parizeau.

Au dessin satirique s'ajoute toujours chez Hudon une satire verbale qui complète et souvent renforce l'intention du dessin. Chez lui, l'un ne va pas sans l'autre: le visuel et le verbal se complètent admirablement. Jamais Hudon n'a été avare en la matière même si, parfois, il aura la main un peu lourde avec certaines de ses têtes de Turc préférées comme, par exemple, le sénateur Sarto Fournier, à la fois successeur et prédécesseur de Jean Drapeau à la mairie de Montréal; avec le sénateur-maire, inutile d'épiloguer sur les bouteilles de vin volant dans tous les coins. Hudon fera souvent appel à des citations tirées des classiques français pour mieux souligner et "approfondir" la compréhension de son propos. Ainsi, voulant s'en prendre au journaliste-historien Robert Rumilly qui émargeait au budget de l'Union nationale et qui était un fervent admirateur de

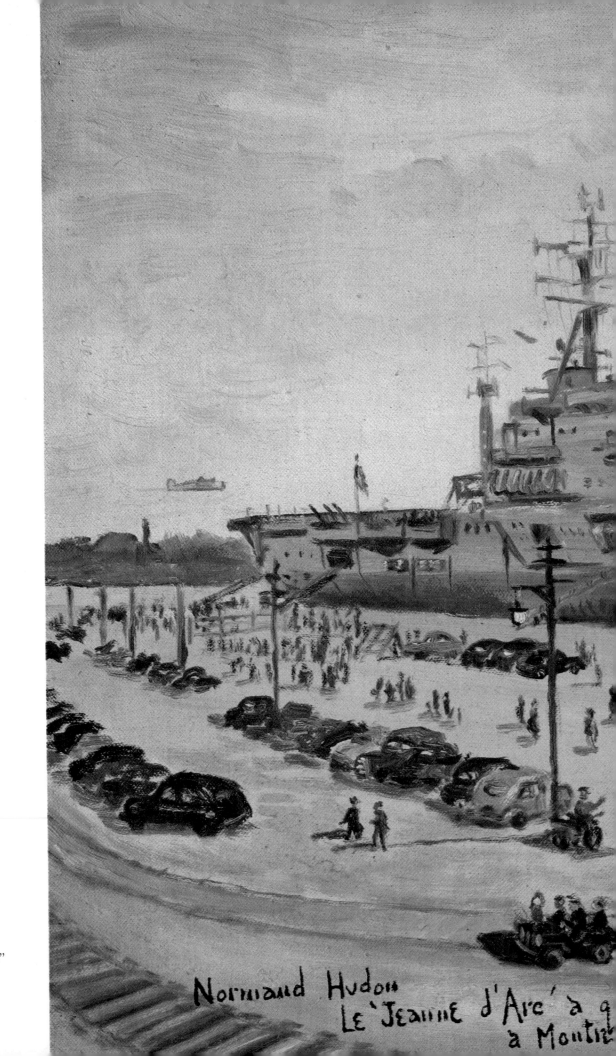

**Le Jeanne d'Arc à quai, Montréal** (1948)

Huile sur toile
Oil on canvas
30,5 x 41 cm - 12" x 16"
Propriété de l'artiste
Property of the artist

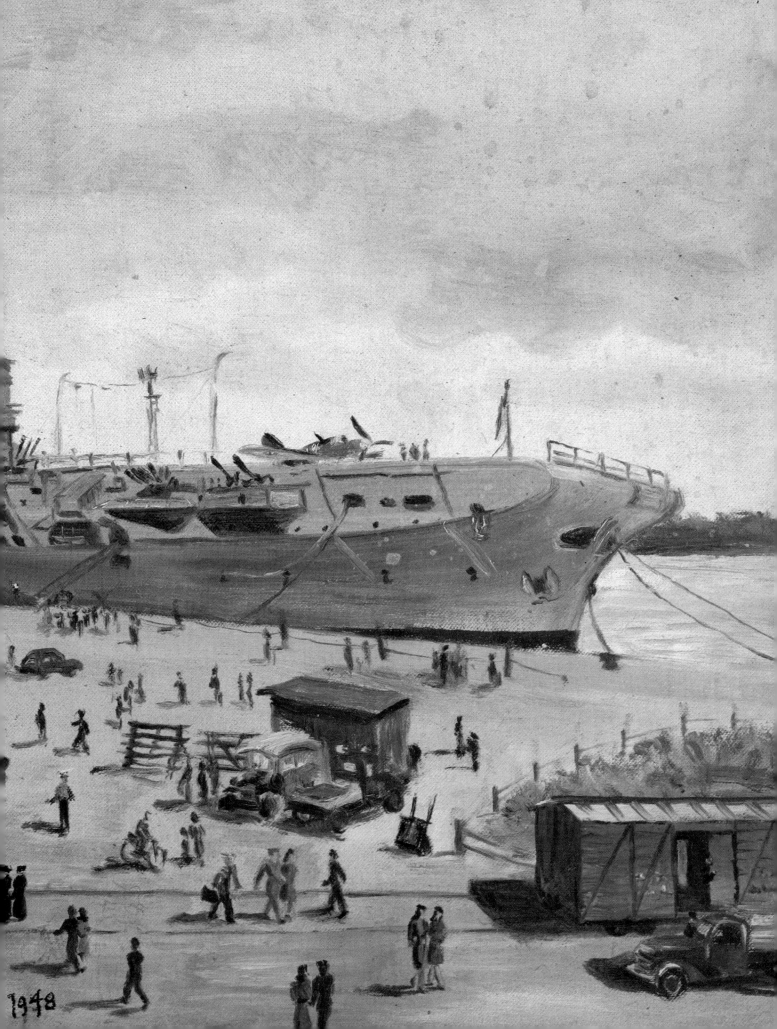

1948

published in *Perspectives*, January 1969, a series of caricatures of the general, perfect imitations in both pastiche and in style. He did this series in addition to his many other drawings of de Gaulle in which the man was lambasted in a thousand different ways.

## Exploring a theme

According to Hudon, anyone can be caricaturized but the game becomes contrived when someone is too easily satirized; when the faults are too obvious, the drawing ceases to distort. In fact, the externalized image is the only thing that counts. It is easy to see the difference between a Hudon cartoon that externalizes the image, often imposed by the cartoon itself, and one that internalizes the image, such as one which is based on a theme like childhood.

To get a better idea of the full range of Hudon's satirical cartoons, it is necessary to refer to the five volumes of his illustrations published between 1954 and 1965. As a survey, they summarize quite well the extent of his journalistic activity as a cartoonist and provide at the same time a lively synthesis of both his formal and socio-political art. As a whole, the volumes describe Hudon's long career — each illustration is truly worth a thousand words — and give us a better understanding of the quality and purpose behind these more... human drawings.

Hudon loves to treat a subject in a meticulous and serial manner. If he wishes to go further than simple representation, he limits himself to an idea or person. Then within a fixed timeframe he exhausts all the possibilities relating to a theme, so impatient he is to create. Thus, he does not confine himself to a single inspiration but instead he explores a variety of facets. Even his exhibitions

Duplessis, il ajoutera en légende à son dessin la citation suivante prise dans Fénélon: "Rien n'est plus méprisable qu'un parleur de métier, qui fait de ses paroles ce qu'un charlatan fait de ses remèdes". Doit-on ajouter que le tout n'eut pas l'heur de plaire à Rumilly qui poursuivra Hudon en libelle diffamatoire pour un montant de 30 000$. Cela se passait en 1962.

La verve de Hudon dépassera vite le cadre des frontières du Québec pour s'en prendre aux grandes personnalités internationales du moment. C'est ainsi que, tour à tour, défileront sur la table à dessin de l'artiste des protagonistes politiques aussi divers que Krouchtchev, Fidel Castro et, bien entendu, Charles de Gaulle, la bête noire par excellence de Hudon qui le mettra à toutes les sauces possibles de l'imaginable à la manière de... S'inspirant de Matisse, Dali, Picasso, Modigliani, Chagall et plusieurs autres, il publiera dans *Perspectives*, en janvier 1969, une série de portraits-charges du général avec une perfection dans l'imitation qui laisse rêveur autant par la lucidité du pastiche que par le rendu du style. Cette série s'ajoute à de nombreux autres dessins qu'il a exécutés sur le général en le malmenant de mille et une manières, chacune plus percutante que l'autre.

## Exploitation du thème

D'après Hudon, tout individu prête généralement à la caricature, mais le jeu devient faussé quand quelqu'un est trop facilement caricaturable: le dessin ne stigmatise plus mais prend valeur de symbole quant aux défauts trop visibles. Seule, l'extériorité reste alors en cause. On voit tout de suite la différence existant chez Hudon entre cette extériorité que la caricature impose souvent d'elle-même et l'intériorité naturelle des personnages qu'on retrouve dans bon nombre de ses portraits-charges et surtout

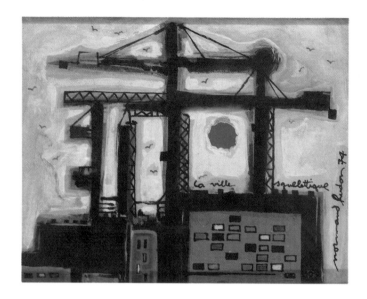

**La ville squelettique** (1974)
Techniques diverses - Mixed Media
23 x 30,5 cm - 9" x 12"

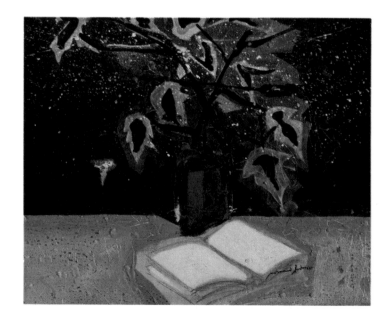

**Les fleurs d'artifice** (1977)
Techniques diverses - Mixed Media
41 x 51 cm - 16" x 20"
Collection: Denis Beauchamp

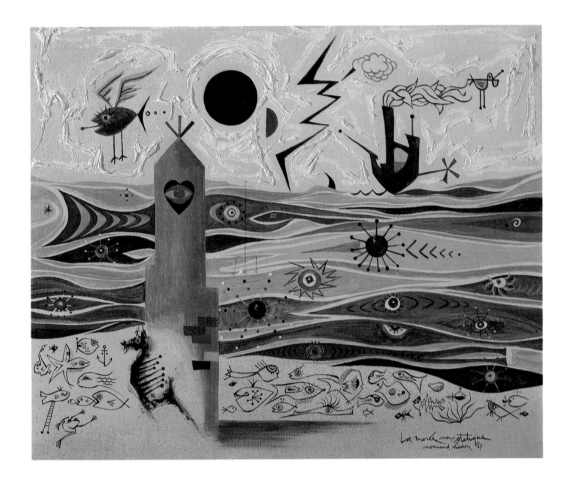

**La marée non-statique** (1967)
Techniques diverses - Mixed Media
51 x 61 cm - 20" x 24"
Collection: Jean-Pierre Coallier

dans les oeuvres relevant plus spécialement d'autres thèmes comme celui de l'enfance en général.

De toutes façons, pour mieux englober l'étendue et la portée de l'oeuvre de Hudon dans le domaine du dessin satirico-caricatural, il est indispensable de se reporter aux cinq livres d'illustrations qu'il a publiés entre les années 1954 et 1965. Il s'agit en quelque sorte d'un survol qui résume assez bien toute son activité journalistique comme caricaturiste et qui présente une synthèse particulièrement vivante de son travail, tant formel que socio-politique. Le tout décrit bien la longue carrière de Hudon dans ce do-

'Dancing in the rain'

reflect this tendency; the majority of them are devoted to a single theme and often a single medium.

Hudon developed this approach as early as the end of the 1940s when he worked for *le Petit Journal* doing a weekly cartoon strip called "le Cirque Moreno". Here he was following in the footsteps of Albéric Bourgeois who, for many years, published a cartoon strip on the character of Baptiste in *la Presse*. Thus, free of financial worries, Hudon was able to develop his theme and characters. In the same vein, Hudon loved doing an ensemble of images on a given subject, *Les Beaux Jours sont finis*, for example, published during the same period. Here he has brought together many elements on a single page which are, in fact, simply different interpretations of a central idea — going back to school. We see the artist lightheartedly indulging in a depiction of childhood pranks.

The ensemble approach permitted him to do many variations on the same theme and study certain plastic particularities and social questions in more depth.

Beginning with his first exhibition held during the winter of 1949-50 at the Cercle universitaire de Montréal, Hudon strove to advance his idea of a single theme or, at least, one major theme. For this exhibition, the artist depicted the human face using specific individuals and harlequins. In addition to invoking the inspiration of the French masters, Picasso and Rouault, Hudon called upon the artistic vocabulary of Stanley Cosgrove to give his figures a certain plasticity. The very theme itself prefigured the expressiveness of the personalities he later did portraits and caricatures of. In fact, we are beginning to see a synthesis of attitude and movement that he would develop almost *ad nauseam*.

maine et chaque image vaut bien, dans un tel cas, mille mots; l'ensemble permet vraiment de mieux comprendre la qualité et l'intention des dessins qu'il a exécutés sur un plan plus... humain.

Il *est* intéressant de souligner que Hudon aime traiter un sujet donné non seulement d'une manière ponctuelle mais également sérielle. Toujours, il s'est efforcé de pousser plus loin que la représentation unique, donc forcément restreinte, d'une idée ou d'une personne. C'est comme s'il voulait absolument, sur une période de temps bien déterminée, épuiser toutes les possibilités se rapportant directement au thème, comme dans une impatience de créer et de vivre. De la sorte, il ne se cantonne pas dans une seule voie, dans une seule inspiration, mais plutôt il cherche à en exploiter toutes les facettes. Même ses expositions portent la marque de cette volonté car la plupart d'entre elles sont placées dans le cadre d'une même thématique et souvent aussi dans le cadre d'un même médium.

C'est peut-être en remontant à l'époque où il travaillait pour *le Petit Journal*, à la fin des années 1940, qu'on trouve déjà chez Hudon cette manière de faire avec une bande dessinée intitulée *le Cirque Moreno*, qui paraissait chaque semaine. En cela, il suivait les traces d'Albéric Bourgeois qui, pendant de nombreuses années, publiera dans *la Presse* une continuité sur le personnage de Baptiste. De cette manière, Hudon a pu apprendre à développer un thème sans se préoccuper de contingences extérieures à son scénario et à ses personnages. Dans le même esprit, il aimera composer des "fresques" sur un sujet donné comme, par exemple, *les Beaux Jours sont finis*, publié à la même époque et dont les éléments réunis sur une même et seule page ne sont en réalité que des interprétations d'une même idée centrale, la rentrée des classes. Chaque fois, évidemment, l'artiste se livre à des

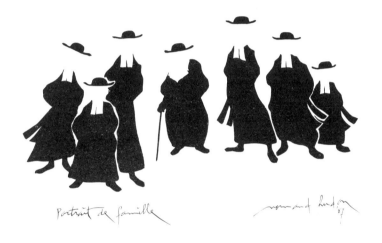

Portrait de famille                    normand hudon

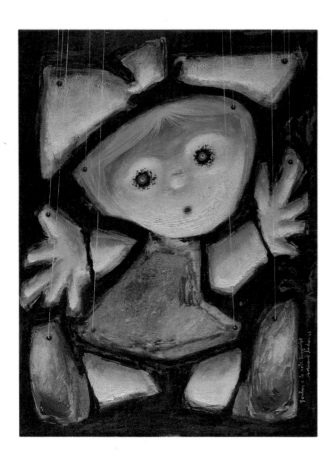

**Boubou à la robe turquoise** (1968)
Techniques diverses - Mixed Media
46 x 35,5 cm - 18" x 14"
Collection: Jacques Boulanger

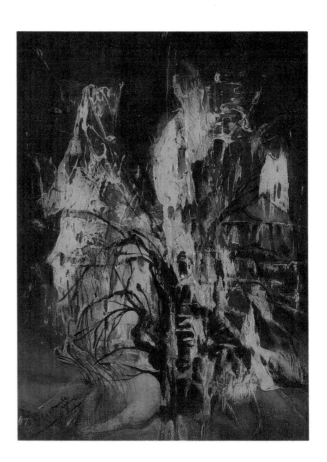

**Le saule rieur** (1969)
Techniques diverses - Mixed Media
30,5 x 23 cm - 12" x 9"

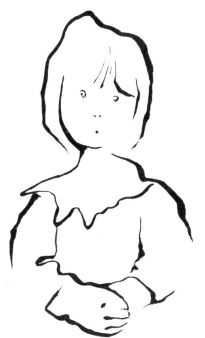

Isabelle

*signature*
PARIS '87

facéties mais, contrairement à la carica-
ture, sans outrance indue.

Cette façon de procéder lui offre donc
la possibilité d'exécuter un grand nombre
de variations sur un même thème et
d'étudier plus en profondeur une parti-
cularité plastique ou sociale spécifique.

Dès sa première exposition qui re-
monte à l'hiver 1949-1950, au Cercle
universitaire de Montréal, Hudon s'est
efforcé de développer ce système du
thème unique ou du moins du thème
majoritaire. À cet événement, à part
deux ou trois paysages et compositions,
l'artiste s'est attaché à décrire la figure
humaine autant sous la forme de per-
sonnages humains que d'arlequins. Là,
en plus de l'influence des grands maîtres
français, dont Picasso et Rouault, c'est
surtout au vocabulaire de Stanley Cos-
grove que Hudon fera appel pour don-
ner à ses personnages une certaine plas-
tique. La nature même du thème préfi-
gure l'expressivité des personnages inter-
prétés dans les nombreux portraits et
dessins-charges qu'il fera par la suite. En
effet, on y trouve déjà cette synthèse de
l'attitude et du mouvement qu'il déve-
loppera presque *ad nauseam*.

\* \* \*

## Portraits de l'enfance

En 1954, Hudon présentera au Gésu,
à Montréal, une exposition entièrement
consacrée aux enfants. Rien que des
portraits. Il ne s'agissait pas de portraits
haute-fidélité mais plutôt d'une inter-
prétation très large de l'expression tant
faciale que gestuelle de tout ce petit
monde grouillant et innocent ou… pres-
que. On dirait que l'artiste a voulu, cette
fois-là comme à de nombreuses reprises
par la suite, faire une étude fouillée sur
cet univers à la fois immuable dans sa
répétition et toujours en mutation. Le
critique Rodolphe de Repentigny dira à

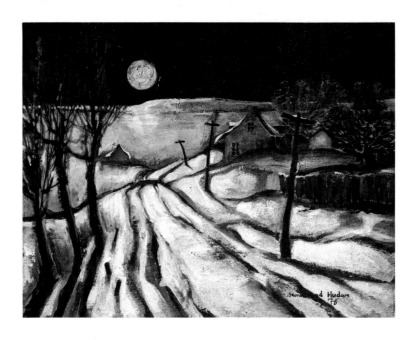

**Les trois croix** (1978)
Techniques diverses - Mixed Media
28 x 35,5 cm - 11" x 14"
Propriété de l'artiste - Property of the artist

## Children's portraits

In 1954, Hudon held an exhibition at Gésu in Montreal devoted entirely to children's portraits. They were not faithful representations but rather broad interpretations of the facial and gestural expressions of this exuberant world of little innocents... It seems that the artist wanted, then and often after, to explore in depth a world that is at the same time immutable in its repetition and yet constantly changing. The critic Rodolphe de Repentigny said at the time of this exhibition that "the key to the mystery (of Hudon) is the simplicity of means and

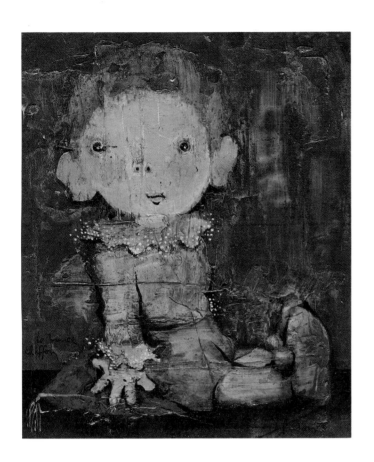

**Le Prince Chiffon** (1978)
Techniques diverses - Mixed Media
35,5 x 30,5 cm - 14" x 12"
Propriété de l'artiste - Property of the artist

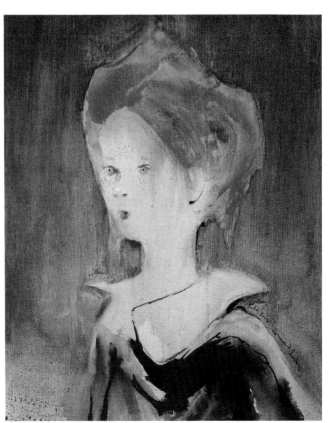

**Julie, 7 ans** (1978)
Techniques diverses - Mixed Media
51 x 41 cm - 20" x 16"
Propriété de l'artiste - Property of the artist

ends". He also spoke of "those large, round heads... the one or two broad brush strokes which designate the hair, then the large circular eyes like beacons fixed on the world; we could believe, notwithstanding the firmness of his line and restraint in his forms and colours, that the children themselves are questioning the world". (*La Presse*, October 13, 1954)

It is a difficult task to describe how Hudon treats the theme of childhood in his paintings and drawings. Whether he is using a broad brush stroke or a pencil line, he executes both in the same spirit — descriptive rather than suggestive. Hudon is a drawer; that is, he is able to achieve in a single line and without going back a synthesis of movement and form. Whereas colour can assist in the composition of a painting, drawing demands total precision to impart a true dimension to the subject. Hudon is a master of this precision. Starting with the drawings he did for *Mes anges sont des diables* (1960) until Expo 67, Hudon did many portraits of children of both sexes from the very young to adolescent age. He returned again and again to their innocence and mischievous spirit. Thus he depicted the truth about his own youth and ours. When reviewing the drawings and paintings he has made of the various stages of childhood, we see that Hudon's progress, both as an artist and as an individual, has been a continuous one. He dreams of returning to this precious world, a dream he relives through his art.

Hudon enjoys doing portraits of little girls and young girls adorned with flowers; their fresh, questioning little faces seem to haunt him. The background scenery can either be urban or rural although sometimes he paints them on a uniform background, using pale colours which tend to emerge all the

le clown

l'occasion de cette exposition que "la clé du mystère (Hudon) est la simplicité des moyens et des buts". Il parlera également de "ces grosses têtes rondes... qu'un ou deux larges coups de pinceau coiffent de cheveux, puis de gros yeux ronds dont l'exécution circulaire fait des phares fixés sur le monde; l'on pourrait en croire, n'était-ce la régularité du travail et la retenue dans les formes et les couleurs, que ce sont les interrogations adressées par les enfants eux-mêmes". (*La Presse*, 13 octobre 1954).

Il est difficile de mieux décrire la façon dont Hudon traite l'enfance dans tous les tableaux et dessins qu'il exécutera sur ce thème. Si le coup de pinceau est large et décrit plus qu'il ne suggère, le coup de crayon sera également dans ce même état d'esprit. N'oublions pas que Hudon est un dessinateur, c'est-à-dire qu'il est capable de réussir, d'un seul trait sans retouche, à synthétiser le mouvement et la forme. Certes, en peinture, la couleur peut venir au secours de la composition mais, en dessin, c'est la précision totale du trait qui donne, chez Hudon, sa véritable dimension au sujet. Depuis les dessins qu'il a exécutés pour *Mes anges sont des diables* (1960) jusqu'à ceux faits à l'époque de l'Expo 67 en passant par ses nombreux portraits d'enfants des deux sexes depuis l'âge tendre jusqu'au début de l'adolescence, Hudon reviendra toujours à cette innocence et à cet esprit facétieux qu'on trouve aux divers âges de l'enfance. Il s'en servira pour décrire la vérité gisant au fond du puits de sa jeunesse et de la nôtre. En regardant les dessins et tableaux de ces diverses époques sur l'enfance, on conviendra que la démarche de Hudon, tant sur le plan plastique que sur le plan humain, est demeurée inchangée et reste dans les limites d'une même continuité. C'est sa propre âme d'enfant ou rêvant de retomber dans ce monde précieux devenu celui de son rêve, qu'il décrit en le faisant revivre par son art.

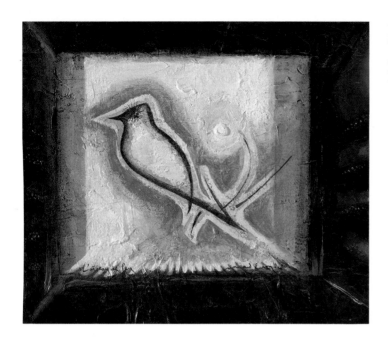

**L'oiseau de feu** (1980)
Techniques diverses - Mixed Media
41 x 51 cm - 16" x 20"
Propriété de l'artiste - Property of the artist

**Les roues-citrons** (1980)
Techniques diverses - Mixed Media
41 x 51 cm - 16" x 20"
Propriété de l'artiste - Private collection

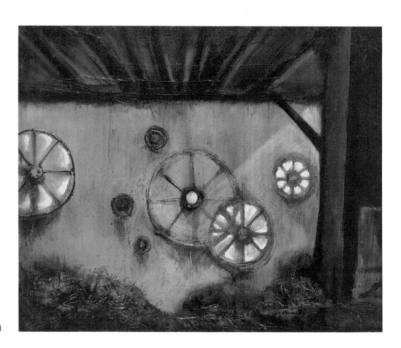

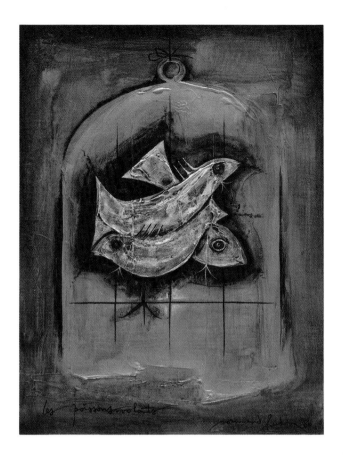

**Les poissons-volants** (1980)
Techniques diverses - Mixed Media
46 x 35,5 cm - 18" x 14"
Propriété de l'artiste - Property of the artist

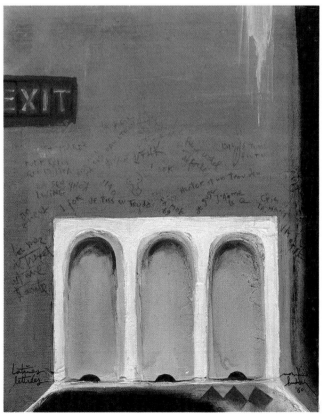

**Latrines lettrées** (1980)
Techniques diverses - Mixed Media
51 x 41 cm - 20" x 16"
Propriété de l'artiste - Property of the artist

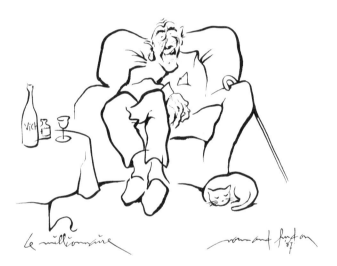

le millionaire

more not because they are dramatic but because they are simply present. Some of these portraits are quite humourous, although this quality does not affect their freshness. Hudon's humour seems to vary from one day to the next between tender and mischievous.

## Character studies

In addition to these portraits, which are in a category all their own, Hudon depicts adults who are distinguished more by their expressiveness than by a particular technique. Thus, he studies all the elements in a face without growing bored with it, emphasizing its external form. Here the cartoonist prevails in his treatment of line and detail.

In almost every instance, Hudon gives us a synthesis rather than a portrait. Through his drawing, the artist seeks to sublimate, by means of reduction, a facial or gestural attitude, or both. In his portraits of people he knows well, Hudon enjoys illustrating certain qualities of their souls as well as their gestural characteristics. Just as in his children's portraits Hudon reveals a treasure trove of love and wonder.

In his notion of a portrait, Hudon manages to embrace all the characters he "invents", particularly in a series like that of the legal profession, which we will see later, where gestural language is more important than the portrait, strictly speaking. He is able to synthesize in a facial expression an attitude toward life; for example, in *la Vieille dame digne* he reaches beyond a simple portrait to achieve the sublimation and synthesis of a personality in its very essence and existentiality. This is no longer a caricature but rather a character study which emphasizes a certain truth. In the same vein, in 1984 Hudon did a series of portraits of historic individuals to illustrate their careers and importance in Quebec's

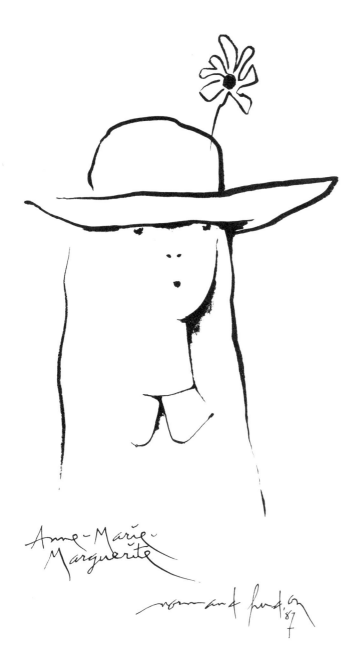

Anne-Marie-
Marguerite

normand hudon
87

Hudon a exécuté et continue d'exécuter des portraits de fillettes et de filles en fleurs dont le frais minois et souvent interrogateur semble le hanter. Que le décor soit urbain ou rural, parfois sur un fond uni, le visage ou le buste avec ses couleurs claires ressort d'autant plus qu'il n'est pas dramatique mais simplement présent. Certains portraits de cette catégorie sont franchement humoristiques, ce qui ne leur enlève pas la fraîcheur dans laquelle ils baignent. À croire que l'humeur de Hudon varie d'un jour à l'autre du tendre au facétieux.

## Des études de caractère

Outre ces portraits qui entrent dans une catégorie bien à part, Hudon campe des portraits d'adultes qui s'en distinguent non par la technique mais par l'expressivité. C'est sa manière à lui d'étudier sans se lasser toutes les composantes d'un visage tout en soulignant par le dessin la forme extérieure proprement dite. En ce sens, c'est le caricaturiste qui remonte à la surface par le traitement de la ligne et l'énoncé d'une particularité.

Presque chaque fois, c'est une synthèse plus qu'un portrait que Hudon nous propose. Par le dessin, l'artiste cherche à sublimer, avec des moyens qu'il veut réduits, une attitude faciale ou gestuelle, quand ce ne sont pas les deux. Dans ses portraits à caractère plus familier, Hudon s'attachera autant à illustrer les qualités du coeur et de l'âme que la gestuelle ressortant de tout cet ensemble. Ainsi, pour ses portraits d'enfants, on a déjà vu que Hudon trouve toujours des trésors d'amour et d'émerveillement pour nous raconter leur univers.

Dans sa notion du portrait, Hudon englobe tous les personnages qu'il "invente" dans des séries comme celle des gens de justice qu'on verra plus loin et où la gestuelle compte plus que le por-

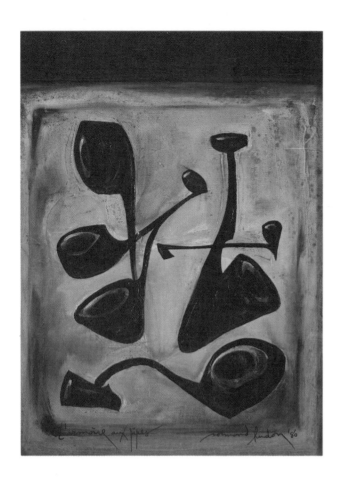

**L'armoire aux pipes** (1980)
Techniques diverses - Mixed Media
51 x 41 cm - 20" x 16"

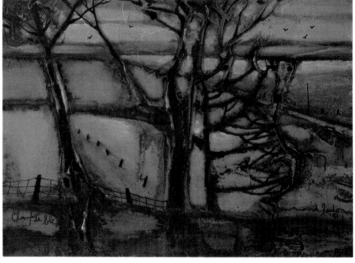

**Champs de blé** (1981)
Techniques diverses - Mixed Media
30,5 x 41 cm - 12" x 16"
Propriété de l'artiste - Property of the artist

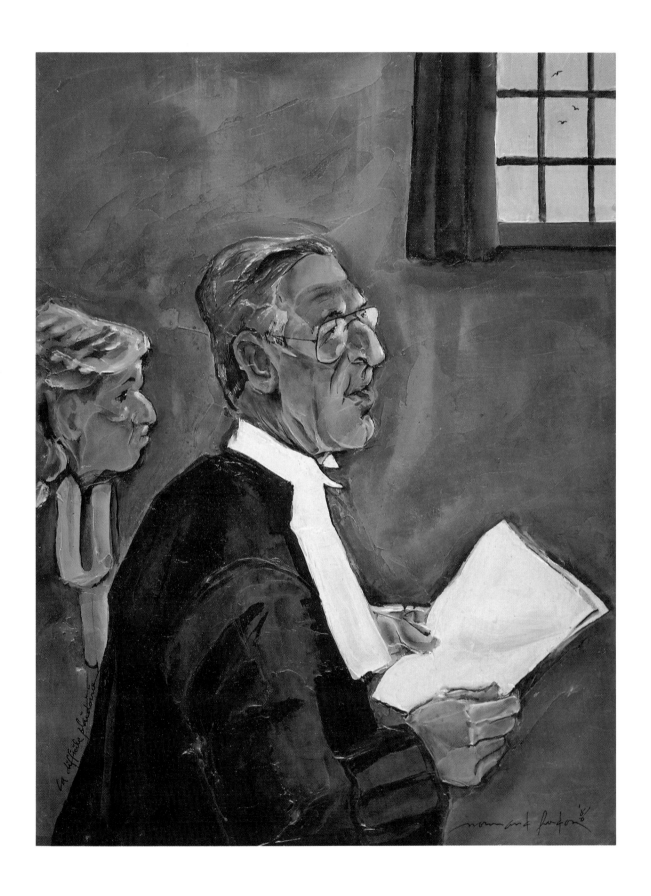

**La difficile plaidoirie** (1981)
Techniques diverses - Mixed Media
61 x 46 cm - 24" x 18"
Collection: Me Gabriel Lapointe

43

Se plier en 4

normand hudon
PARIS '87

history; among them were Jacques Cartier and Louis Fréchette to mention only two. About a dozen in all, these portraits do not pretend to be iconographic documents but aim to emphasize a specific action or idea.

\* \* \*

## A social chronicle

Hudon's brand of social satire resembles that of 19th century France more than any other period or place. During this epoch the "humourists", as they were called at the time, and their brilliant wit were well know throughout society. Much like today, they attacked everything from abusive power to the smug bourgeoisie to prejudices of all kinds. This, of course, got them into all sorts of trouble with the "justice" minded authorities of the day. These polemicists were, among others, Caran d'Ache, Daumier, Forain and Gavarni, to mention only the most famous at that time and who are still regarded today. All were expert drawers, keenly interested in the quality of life and disturbed by the direction society had taken — a society for which they considered themselves to be, for good or bad, the guardians and at times the censors. It was this kind of struggle against prejudice that Hudon decided to take up on his own. Let us take a look at the kind of painting these artists did and which so inspired Hudon.

We can situate Hudon somewhere between two of these social chroniclers: Daumier and Gavarni. Daumier (1808-1879) was first a satirical drawer before turning to painting and lithography. His contemporary, Gavarni (1804-1866), was inspired by Parisian social life and depicted it in a brilliant fresco. It should be mentioned that Gavarni bestowed a caption upon each scene, frequently a history in itself of

trait proprement dit. Par contre, à l'opposé, il synthétisera dans l'expression faciale une attitude devant la vie comme celle de *la Vieille dame digne* où il cherche au-delà du simple portrait pour atteindre le personnage sublimé et synthétisé dans son essence et son existentialité. Il ne s'agit plus d'un portrait-charge mais bien d'une étude de caractère qui se propose de cerner la réalité. Dans le même ordre d'idées, Hudon a réalisé en 1984 une série de portraits historiques pour symboliser la carrière et l'importance de personnages qui se sont illustrés dans l'histoire du Québec, comme *Jacques Cartier* ou *Louis Fréchette* pour ne citer que ces deux-là. Au nombre d'une dizaine, ces portraits n'ont pas la prétention d'être des documents iconographiques mais de souligner une action ou une idée.

\* \* \*

## Une chronique sociale

En matière de satire sociale, Hudon relève plus du XIXème siècle français que de toute autre période ou de tout autre lieu. À cette époque, les "humoristes", comme on disait alors, exerçaient déjà leur verve dans tous les azimuts, exactement comme aujourd'hui, c'est-à-dire qu'ils ne laissaient rien passer et s'en prenaient au pouvoir abusif, à la société bourgeoise et satisfaite d'elle-même, aux préjugés de toutes sortes. Ce qui leur vaudra de nombreux ennuis avec la "justice" du pouvoir en place. Ces polémistes ont pour nom, entre autres, Caran d'Ache, Daumier, Forain et Gavarni, pour ne citer que les plus connus en leur temps et qui ont réussi à franchir le mur de l'oubli. Tous sont des dessinateurs hors pair, s'intéressent à la valeur humaine de la vie et s'inquiètent du devenir d'une société dont ils se font, bon gré mal gré, les gardiens et parfois les censeurs. Cette lutte contre les préjugés, Hudon la reprendra à son comp-

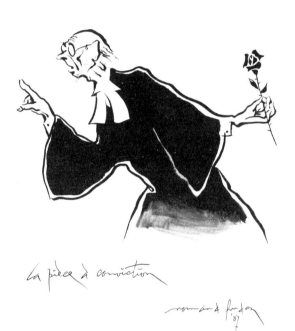

*La pièce à conviction*

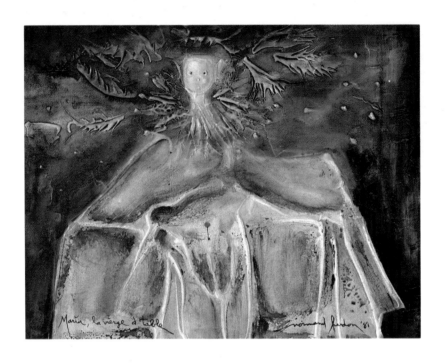

**Maria, la vierge à table** (1981)
Techniques diverses - Mixed Media
46 x 35,5 cm - 18" x 14"
Propriété de l'artiste - Property of the artist

several lines, exactly like Hudon.

If today Daumier enjoys the most fame, it is because in addition to his drawings published in the magazines of the day, he did a considerable number of paintings and lithographs on his favourite theme: the law and its gownsmen. These works are still much in demand and can be found today hanging in lawyers' offices and judges' chambers in Quebec as well as France and elsewhere. Signed by Daumier, they give us an amusing depiction of life in the legal world: billowing robes and sleeves, the invariably innocent defendant, judges nodding off to sleep or strained with sarcasm, in short, a

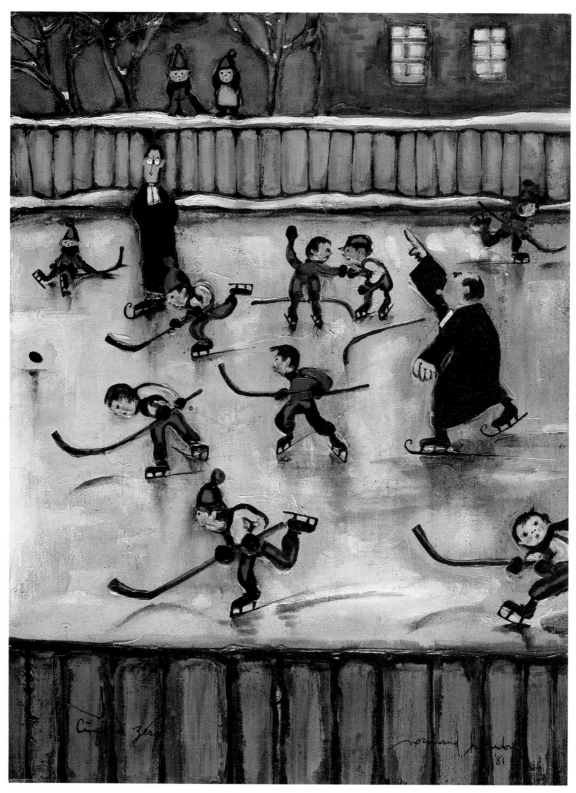

**Cinq à zéro** (1987)
Techniques diverses - Mixed Media
61 x 46 cm - 24" x 18"
Collection: Denis Beauchamp

Amélie

normand hudon '87

whole gallery of characters full of colour and vigour.

In the winter of 1980-81, Hudon held a unique exhibition in Sorel based on this theme but adapted to the Canadian and especially the Quebec scene. Prior to this exhibition, which had extraordinary repercussions, Hudon had been content to do portraits "à la Daumier" but without a well defined idea in mind.

As Sylvie Dudemaine stated in *la Voix métropolitaine* (13-20-27 January and 3-10 February 1981), Hudon "strives in the pictorial writing particular to him to capture and exaggerate the most salient features of the daily and public life of the legal world... His humour is abrasive but not corrosive..."

Hudon's style differs greatly from that of Daumier even if both are related to expressionism. However, the atmosphere is much the same despite the fact the two artists are separated by an entire century as well as the Atlantic Ocean. The Quebec legal milieu, recognizing the value of the paintings, bought out the exhibition which spoke so wittily of their world by gently mocking their shortcomings. The list of collectors almost reads like the Quebec Bar directory. The painting *les Pièces à conviction* speaks for itself.

Daumier insisted on the pictorial quality of his scene, frequently emphasizing it by means of a dramatic play of shadow and light in addition to the meaning he imparted to his characters. Whereas Hudon relies upon his drawing expertise, that is his line, more than his palette, allowing his protagonists to speak for themselves.

If the formal process appears different the result is equally abrasive. The oils and watercolours presented at this exhibition — as well as others that came later to fill, it seemed, the all too blank office walls of Quebec's legal professionals were proof of a mind that was analytic,

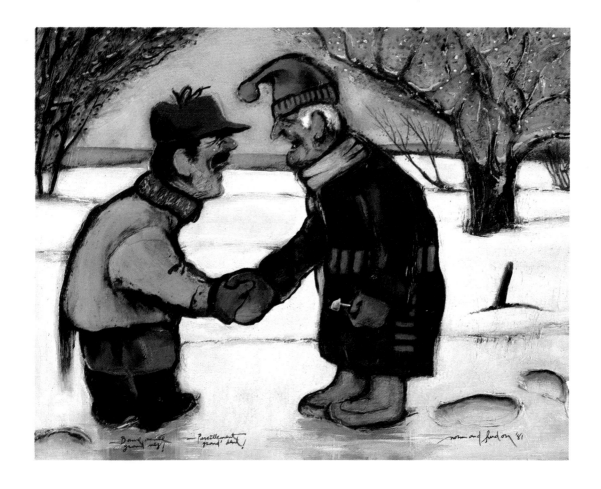

**Bonne année, Grand-Nez!**
**Pareillement, Grand-Dent!** (1981)
Techniques diverses - Mixed Media
61 x 76 cm - 24" x 30"
Coll.: Suzanne Labelle & Sylvain Fournerie

te. Il serait bon de parler de cette peinture de genre dont il relèvera à son tour le défi.

Hudon se trouve plus spécialement placé entre deux de ces chroniqueurs sociaux: Daumier et Gavarni. Le premier (1808-1879) sera d'abord dessinateur satirique avant de se consacrer à la peinture et à la lithographie. Son contemporain, Gavarni (1804-1866), sera plus spécialement inspiré par la vie sociale des Parisiens dont il fera une fresque magistrale. À noter que, dans son cas, chaque scène est dotée d'une légende qui est souvent une histoire en soi s'étalant sur plusieurs lignes, exactement comme chez Hudon.

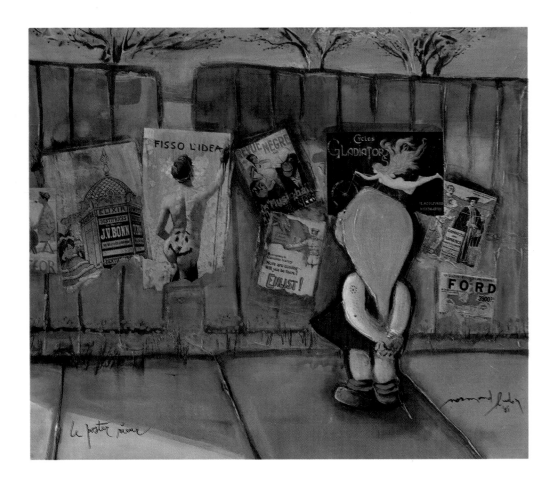

**Le poster rieur** (1981)
Techniques diverses - Mixed Media
61 x 91 cm - 24" x 36"
Collection: Jean Falardeau

caustic and remarkable all at the same time. In fact, it is a faithful study of a society's mores, much in the manner of Edmond Massicotte or Blanche Bolduc who portrayed traditional and rural Quebec or Marc-Aurèle Fortin and Adrien Hébert who painted Montreal. Each of these artists was a faithful observer of the era in which he or she lived and worked.

### Transcending the illustration

Claude Jasmin, who is hard on everybody including his friends, attempted in a two-part article entitled "Le visage incon-

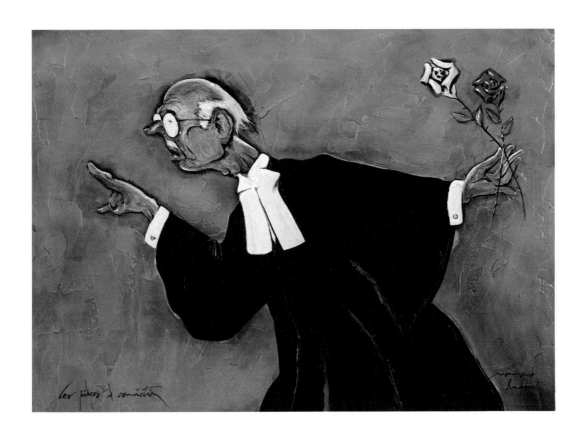

**Les pièces à conviction** (1981)
Techniques diverses - Mixed Media
46 x 63,5 cm - 18" x 25"

Si Daumier est aujourd'hui le plus connu de tous, c'est qu'en plus de ses dessins publiés dans des périodiques de l'époque, il exécutera de nombreux tableaux et lithographies sur un thème qui l'inspirera beaucoup: la Justice et les gens de robe. Oeuvres toujours très en demande qu'on retrouve encore aujourd'hui accrochées dans nombre d'officines d'avocats et bureaux de juges aussi bien au Québec qu'en France et ailleurs. Portant la signature de Daumier, elles décrivent, sur le plan humoristique, toute la vie professionnelle des gens de justice. Envolées de manches, prévenus toujours innocents, juges parfois endor-

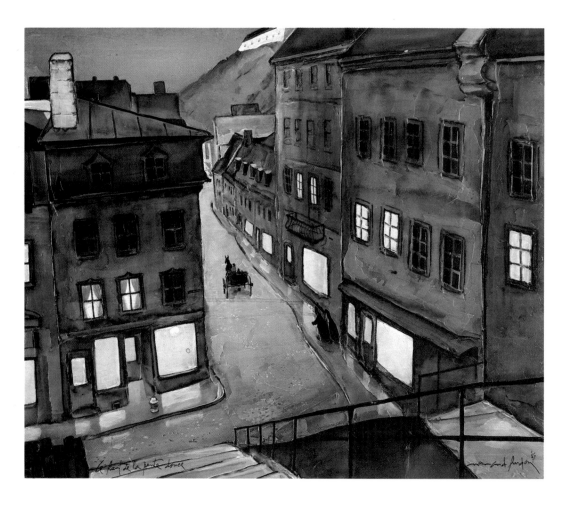

**Le haut de la pente douce** (1983)
Techniques diverses - Mixed Media
51 x 61 cm - 20" x 24"
Coll.: Mme & M. J.-F. Goyette

nu de Normand Hudon" and published in *la Presse* (November 24, 1962), to circumscribe the personality of Hudon the painter, the cartoonist and the entertainer. Even though the article is somewhat dated it does throw some light on the multi-facetted personality of Hudon. In part one, the author fires a barrage of questions at Hudon who responds incisively. However, the subject turns out to be too complex for either to synthesize. Hudon, diverse artist that he is, spreads himself too thin. While Jasmin, so preoccupied with trying to understand Hudon, is unable to seize Hudon's true purpose: to explore our

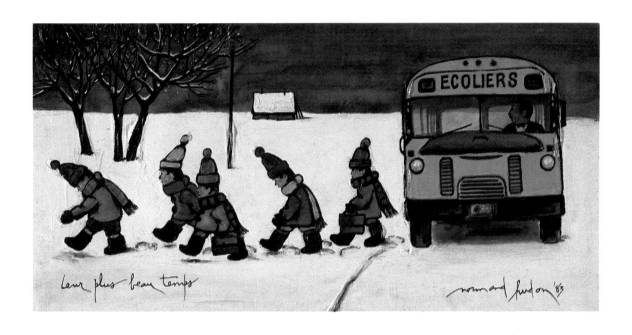

**Leur plus beau temps** (1983)
Techniques diverses - Mixed Media
30,5 x 61 cm - 12" x 24"
Collection: Nathalie Beauchamp

mis ou encore sarcastiques, bref, toute une galerie de personnages hauts en couleur et pleins de verve.

Hudon, lui, ne demeure pas en reste avec Daumier même s'il attendra l'hiver 1980-81 pour présenter à Sorel une exposition uniquement basée sur ce thème qu'il exploite, bien sûr, dans la veine canadienne et plus particulièrement québécoise. Avant cette exposition qui aura un extraordinaire retentissement, Hudon s'était contenté çà et là de faire des portraits "à la daumier" mais sans idée bien définie en tête.

Comme le soulignera Sylvie Dudemaine dans *la Voix métropolitaine*

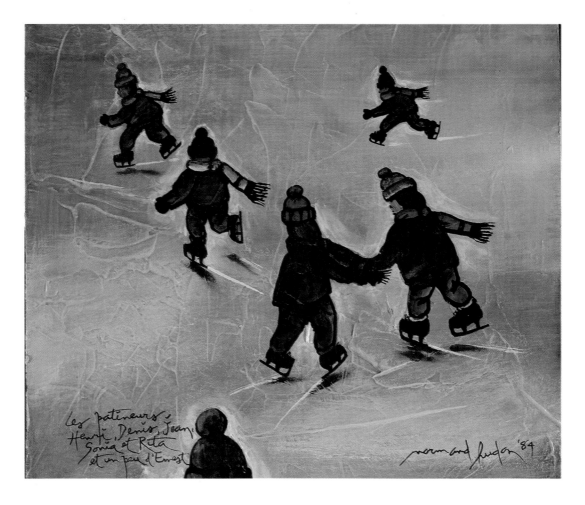

**Les Patineurs** (1984)
Techniques diverses - Mixed Media
28 x 35,5 cm - 11" x 14"
Collection: Fay Beauchamp

myriad facets through a study of our most dynamic expressions and which are manifested, according to Hudon, through irony, humour and virtuosity, a discussion of which is taken up in the second half of the article.

Most important, perhaps, is Hudon's gift for building a scene. Whatever the subject, he immediately knows how to create a balance. In fact, often from just a simple line — reminiscent of the days he worked in clubs and television — he is able to create a symmetry that is in harmony with the subject and situated within a well defined frame. Obviously, only a gifted illustrator is capable of

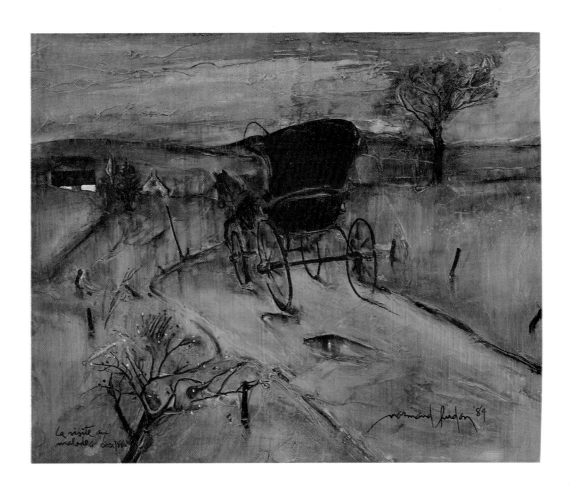

**La visite aux malades** (1984)
Techniques diverses - Mixed Media
41 x 51 cm - 16" x 20"
Propriété de l'artiste - Property of the artist

(13-20-27 janvier et 3-10 février 1981), Hudon "s'est efforcé, dans l'écriture picturale qui lui est particulière, de saisir et grossir les traits les plus caractéristiques de la vie quotidienne et publique de l'activité judiciaire... L'humour utilisé est abrasif et non corrosif..."

Le style de Hudon diffère sensiblement de celui de Daumier même si, comme ce dernier, il s'apparente au réalisme. Cependant, l'ambiance suggérée est la même malgré plus d'un siècle de distance et l'Atlantique séparant les deux pays et les deux artistes. Les gens de justice du Québec ne s'y sont pas trom-

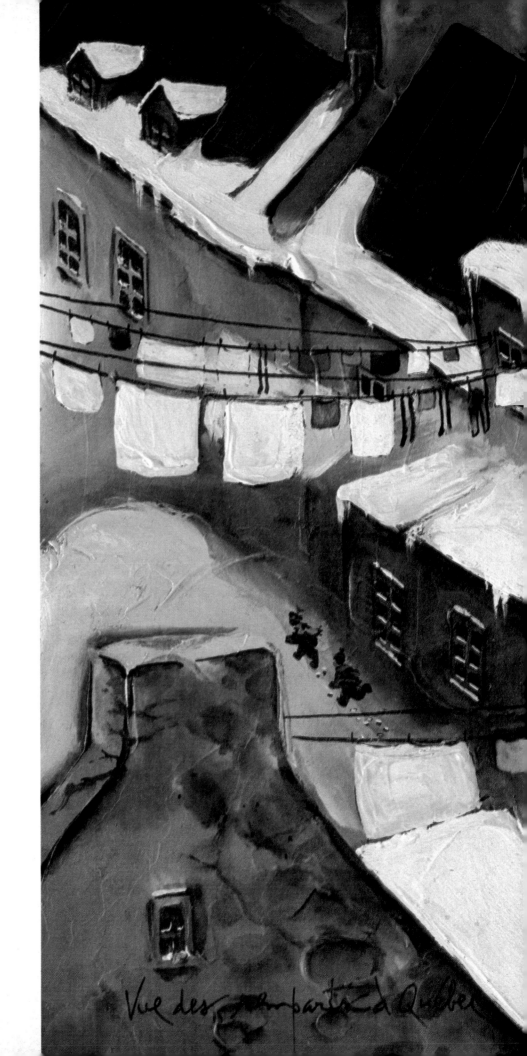

**Vue des remparts de Québec** (1985)
Techniques diverses - Mixed Media
41 x 51 cm - 16" x 20"

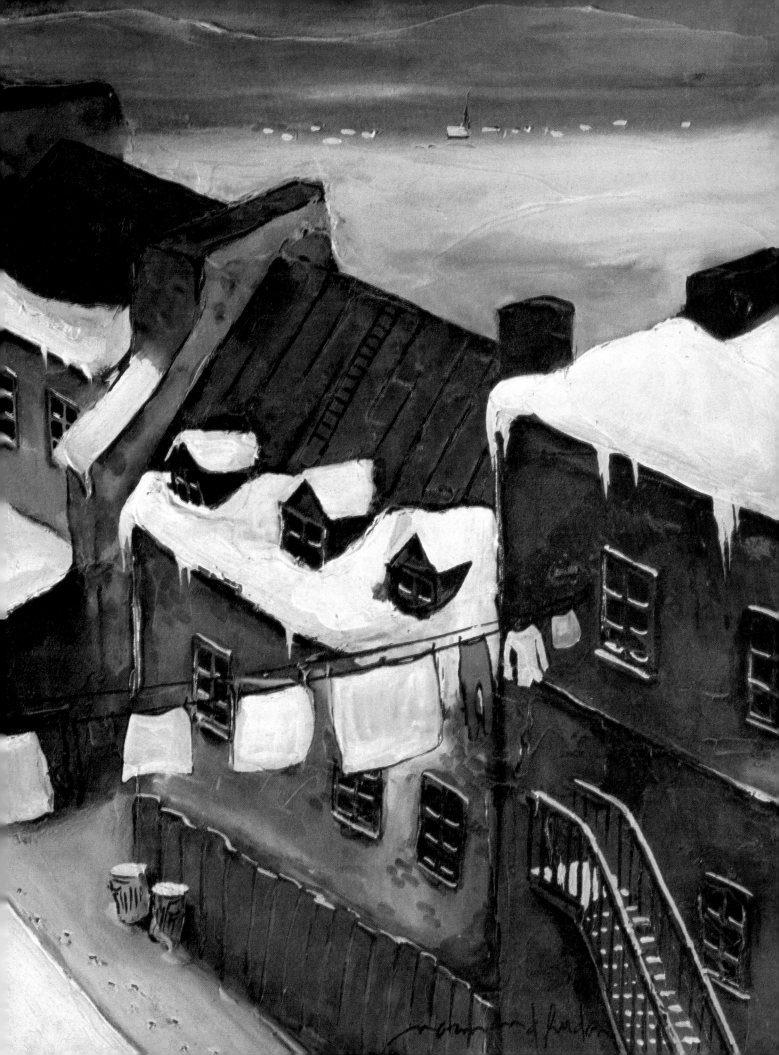

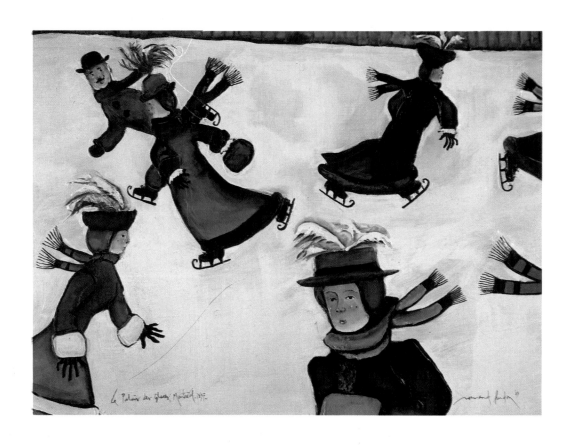

**Le Palais des glaces, Montréal 1897** (1985)
Techniques diverses - Mixed Media
76 x 102 cm - 30" x 40"

achieving this kind of *tour de force* every time. However, Hudon is not fundamentally an illustrator in the tradition of Toulouse-Lautrec, Degas or Vallotton with whom he shares an affinity in expressiveness if not in style.

This label of illustrator often attached to Hudon might seem pejorative, particularly in reference to a painter. However, to earn a living many great artists started out by doing commercial illustrations, painting only in their spare time. In Canada, most of the members of the Group of Seven started out as illustrators and did not achieve their pictorial greatness except through the mer-

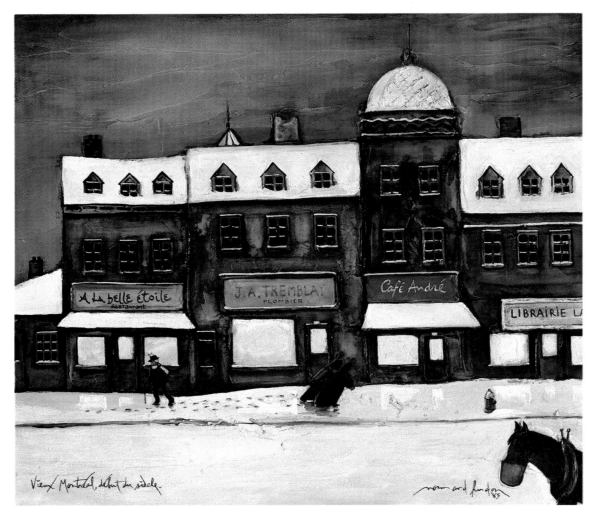

**Vieux-Montréal, début du siècle** (1985)
Techniques diverses - Mixed Media
51 x 61 cm - 20" x 24"
Collection: Alban Giasson

pés car ils acquerront les oeuvres exposées, lesquelles leur parlent si humoristiquement de leur univers, en se moquant doucement de ses travers. La liste des collectionneurs fait presque concurrence à l'annuaire du Barreau. Un tableau comme *les Pièces à conviction* parle de lui-même.

De son côté, Daumier a plus insisté sur le côté pictural des scènes en les soulignant par un jeu souvent dramatique d'ombres et de lumières ainsi que par l'intention qu'il prêtait directement à ses personnages. Pour sa part, Hudon fera appel au dessin — donc au trait — plus qu'à sa palette proprement dite pour

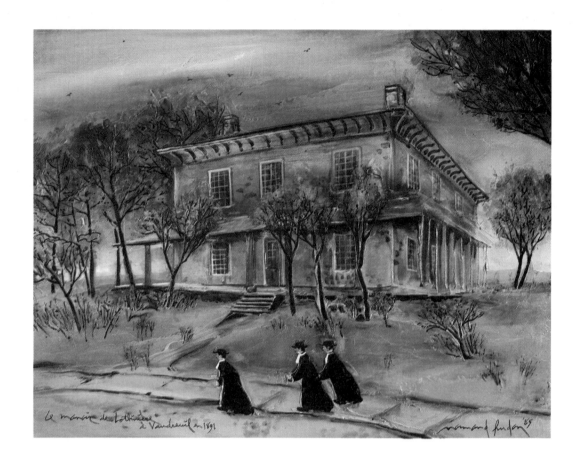

**Manoir de Lotbinière à Vaudreuil** (1985)
Techniques diverses - Mixed Media
46 x 53 cm - 18" x 21"

ciless rigours which the genre demands. And so with Hudon. Transcending the illustration, he is able to create paintings that cohere; at the same time he works in other areas of semi-commercial graphic art, such as posters.

Who does not recognize a poster by Toulouse-Lautrec or an engraving by Daumier? They are minor works, to be sure, but they so perfectly reflect the talent of their creators; today they are owned by collectors and important museums. Hudon's posters convey just as much to his audience even if they are not yet fully appreciated. The most telling proof of their interest is the complete

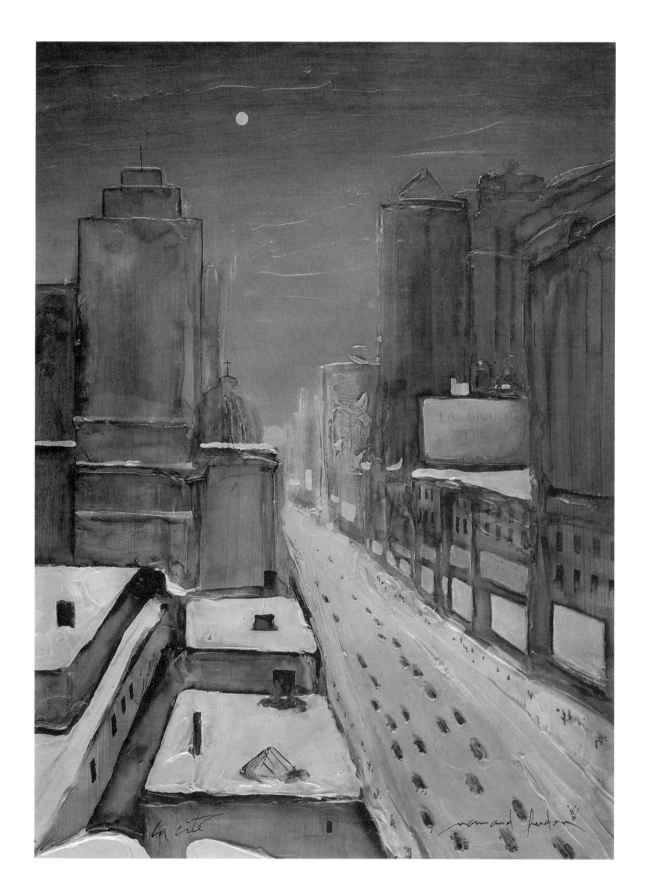

**La Cité** (1985)
Techniques diverses - Mixed Media          61
61 x 46 cm - 24" x 18"
Coll.: Françoise & Gilles Bélanger

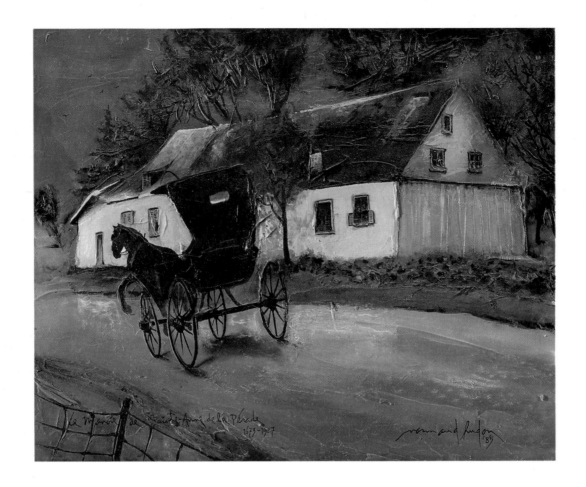

**Le manoir de Sainte-Anne-de-la-Pérade**
(1985)
Techniques diverses - Mixed Media
41 x 51 cm - 16" x 20"

collection of Hudon's posters assembled by the National Archives of Canada. In their way, they are testimony of a precise moment in the history of Canadian graphic arts.

\* \* \*

**Fantasy and surrealism**

When Julien Hébert received the commission from Expo 67 to adapt the energy theme to one of the three inverted pyramids of the Canadian pavillion, he promptly called on Hudon. He was asked to do the ceiling to the

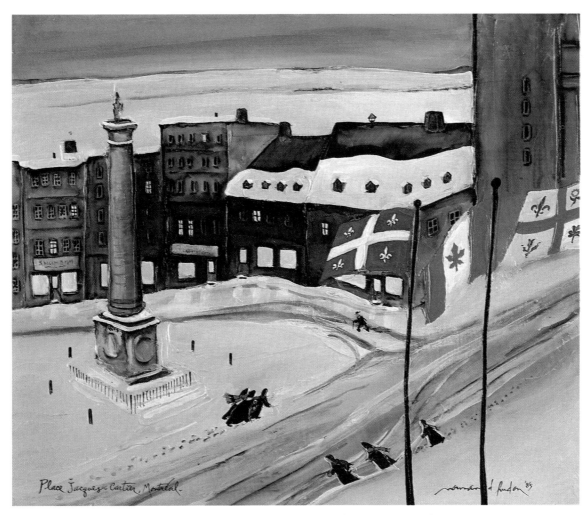

**Place Jacques-Cartier** (1985)
Techniques diverses - Mixed Media
51 x 61 cm - 20" x 24"

permettre à ses héros de s'exprimer par eux-mêmes et non par son intermédiaire. Si la démarche formelle semble différente, le résultat est aussi... abrasif dans un cas comme dans l'autre. Sur ce thème, les huiles et les aquarelles de Hudon présentées à cette exposition ainsi que celles qu'il exécutera par la suite pour combler, semble-t-il, un vide parfois évident sur les murs de nos avocats et autres gens de justice, sont la preuve d'un esprit tant analytique que caustique et remarquable par la même occasion. Une telle fresque est, en fait, une véritable étude des moeurs d'une société, à l'instar de celle entreprise par Edmond

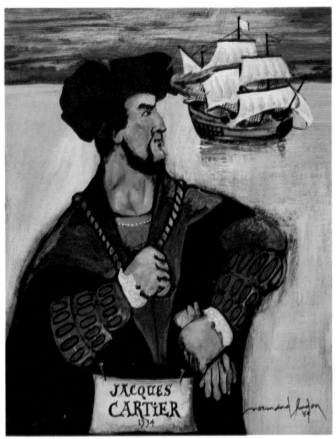

**Jacques Cartier** (1984)
Techniques diverses - Mixed Media
51 x 41 cm - 20" x 16"

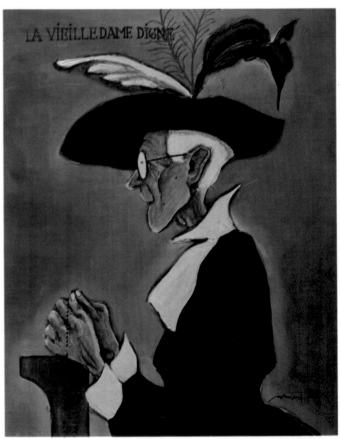

**La vieille dame digne** (1987)
Techniques diverses - Mixed Media
51 x 41 cm - 20" x 16"

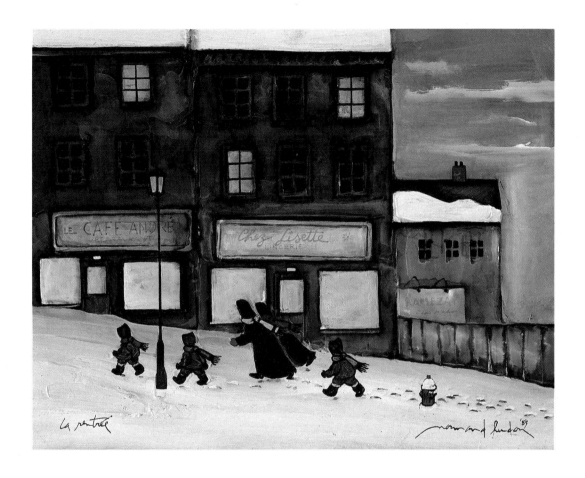

**La Rentrée** (1985)
Techniques diverses - Mixed Media
36 x 46 cm - 14" x 18"
Collection: Claude Beauchamp

Massicotte ou Blanche Bolduc sur le Québec traditionnel et rural ou encore celle d'un Marc-Aurèle Fortin ou d'un Adrien Hébert sur la ville de Montréal, chacun restant le témoin fidèle de l'époque où il aura vécu et oeuvré.

\*   \*   \*

### Transcender l'illustration

Claude Jasmin, qui n'est tendre pour personne et pas même pour ses amis, s'est efforcé dans un article en deux volets, intitulé "Le visage inconnu de Normand Hudon" et publié dans *la*

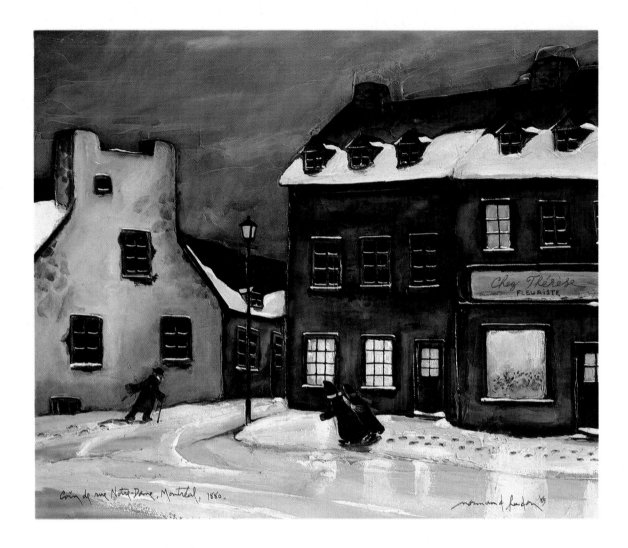

Coin de rue Notre-Dame, Montréal, 1880.

normand hudon '85

**Coin de la rue Notre-Dame,
Montréal 1880** (1985)
Techniques diverses - Mixed Media
51 x 61 cm - 20" x 24"
Collection: Mme & M. J.-F. Goyette

four triangular walls, each illustrating a different sub-theme: electricity, the tides, the wind and the utilization of energy. As spectators would be coming from all over the world to attend the exhibition, it had to be comprehensible and easy to read; the symbols must be recognizable universal characters which reflected the Canadian environment.

A difficult task, to say the least, Hudon was able to manage it thanks to a graphic language reminiscent of Picasso's birds and fish and the whimsical images of Klee and Miro. Infusing a little warmth by adding human elements, such as buildings and boats thereby implicating man

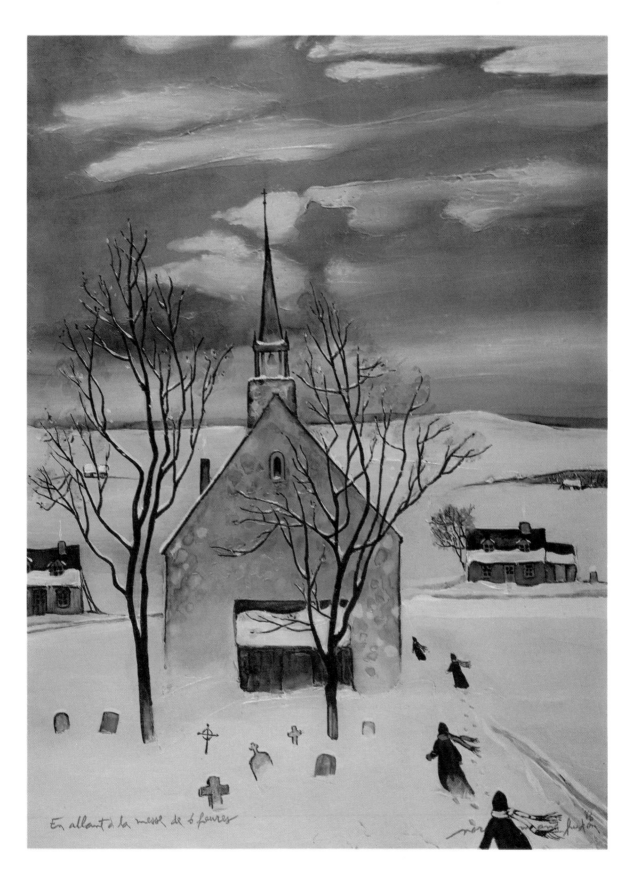

**En allant à la messe de 6 heures** (1986)
Techniques diverses - Mixed Media
61 x 46 cm - 24" x 18"
Collection: Gaétan Ruelle

67

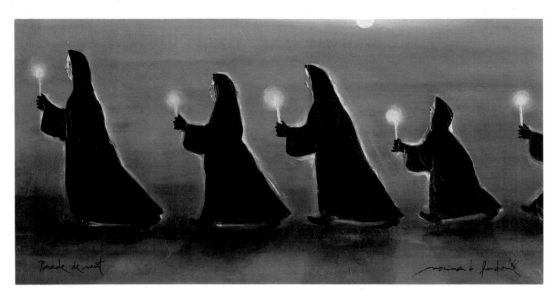

**Parade de nuit** (1986)
Techniques diverses - Mixed Media
30,5 x 61 cm - 12" x 24"
Collection: Francine Morin

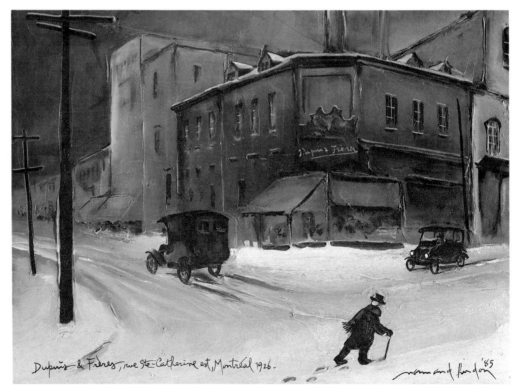

**Dupuis Frères, Montréal 1926** (1985)
Techniques diverses - Mixed Media
30,5 x 41 cm - 12" x 16"

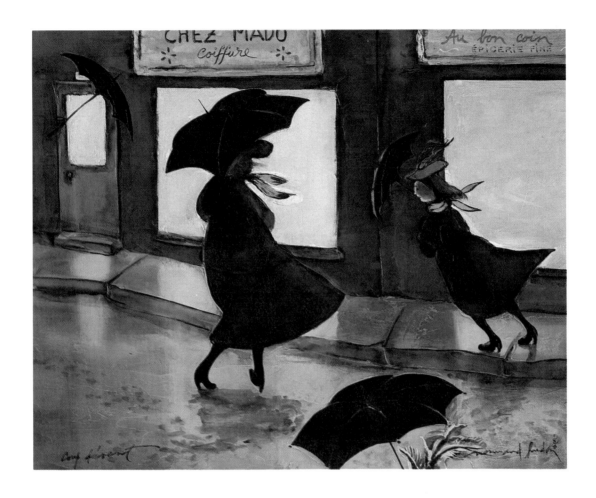

**Coup d'vent** (1986)
Techniques diverses - Mixed Media
41 x 51 cm - 16" x 20"
Collection: Nicole Dupré et
        Yvon Morissette

*Presse* (24 novembre 1962), de cerner la personnalité de Hudon comme peintre, comme caricaturiste et comme artiste de variétés. Même si cet article date un peu, il est important de s'y référer parce qu'il éclaire bien les mille et une facettes de la personnalité de l'artiste. Dans le premier volet, l'auteur pose un feu roulant de questions auxquelles Hudon répond à l'emporte-pièce. Impossible à l'un comme à l'autre de faire une synthèse car le sujet s'avère trop complexe. Hudon, tel un artiste à tout faire, s'éparpille d'un médium à l'autre. Jasmin, trop préoccupé d'essayer de comprendre, est incapable de saisir la véritable démarche

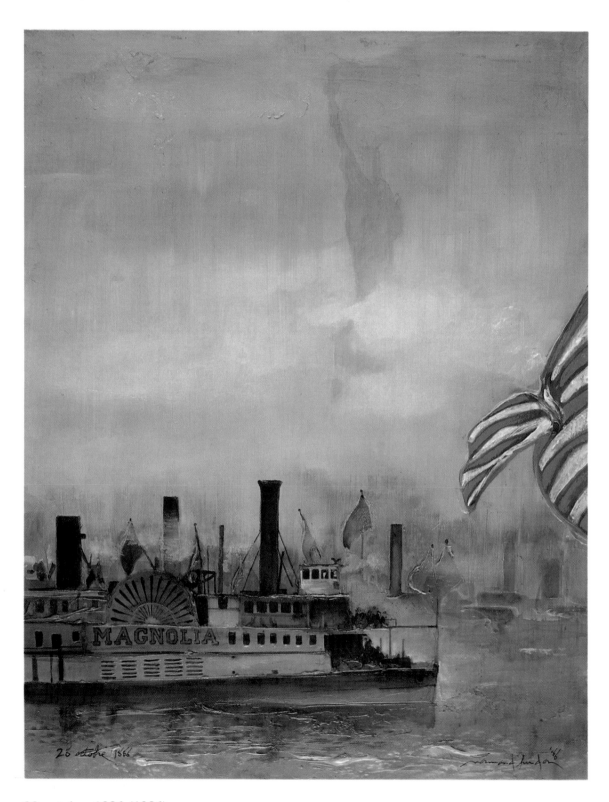

**28 octobre 1886** (1986)
Techniques diverses - Mixed Media
71 x 56 cm - 28" x 22"

70

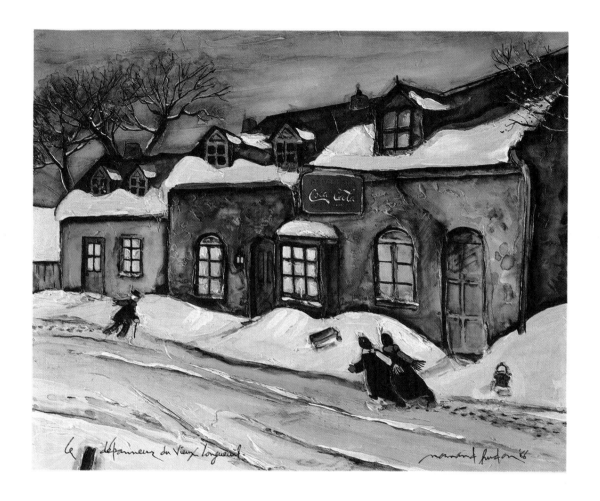

**Le dépanneur du Vieux-Longueuil** (1986)
Techniques diverses - Mixed Media
41 x 51 cm - 16" x 20"
Galerie Le Balcon d'art

de Hudon, c'est-à-dire l'exploration de l'être humain sous tous ses aspects en recourant à l'expressivité la plus dynamique possible. Cette dernière se manifeste principalement par l'entremise de trois manifestations typiques à Hudon: l'ironie, l'humour et la virtuosité, pour reprendre le titre du second volet de l'article.

Le plus important peut-être est ce don de la mise en scène qui explique si bien la facilité avec laquelle Hudon compose son sujet. Quel que soit celui-ci, il sait immédiatement lui trouver un équilibre. En fait, souvent à partir d'un simple trait qui est le rappel de l'époque où il travaillait

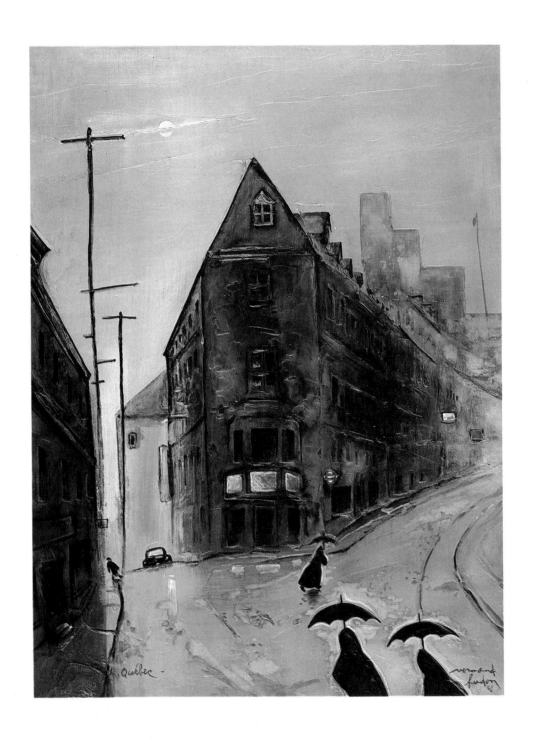

**Rue Saint-Jean, Québec** (1986)
Techniques diverses - Mixed Media
61 x 46 cm - 24" x 18"
Coll.: Mme & M. Marcel Laperrière

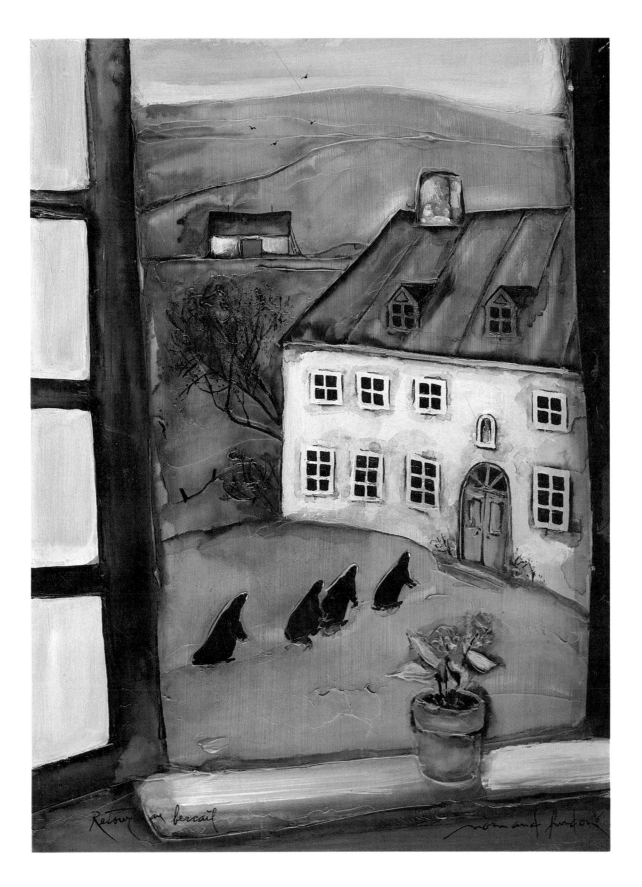

**Retour au bercail** (1986)
Techniques diverses - Mixed Media
61 x 46 cm - 24" x 18"

73

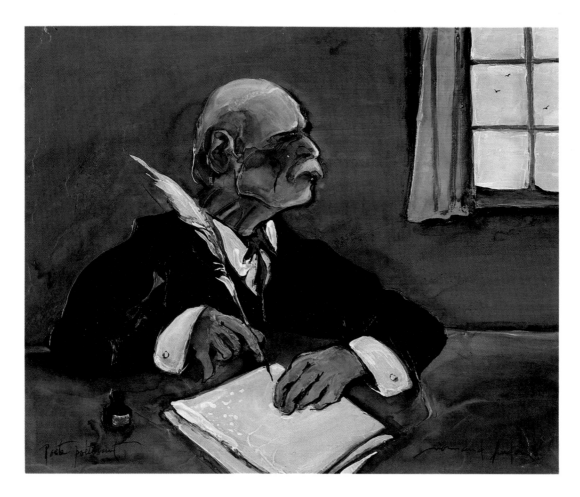

**Poète poétisant** (1986)
Techniques diverses - Mixed Media
41 x 51 cm - 16" x 20"
Collection: Michel Levesque

in the landscape, Hudon allowed the
viewer to integrate and understand both
the necessities and limitations of energy
and at the same time to appreciate its im-
portance to our civilization.

Hudon had to cover four triangles,
each one having a base of 18.30 m and
a height of 11.60 m. To fill such a sur-
face, first he had to make many sketches
of various graphic elements. Thus, he
produced an impressive series of mostly
coloured ink drawings, difficult to trace
today, to help him organize his quadru-
ple mural. By necessity, each drawing
had to be spare because once reproduc-
ed on the walls it could not allow for

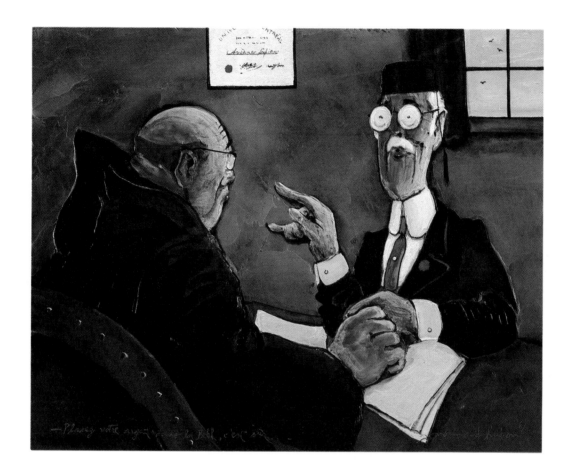

**Placez votre argent dans la Bell,
c'est sûr!** (1986)
Techniques diverses - Mixed Media
41 x 51 cm - 16" x 20"
Collection: Michel Robin

au cabaret et à la télévision, il saura bâtir une symétrie en harmonie avec le sujet proprement dit, à l'intérieur d'un cadre bien défini. C'est évidemment le propre d'un illustrateur de talent de réussir chaque fois ce tour de force, mais Hudon n'est-il pas foncièrement un illustrateur dans la lignée d'un Toulouse-Lautrec, voire d'un Degas ou d'un Vallotton avec lequel il a d'ailleurs beaucoup d'affinité dans l'expression sinon dans le style.

Ce titre même d'illustrateur qu'on attache souvent à Hudon pourrait paraître péjoratif à première vue quand on parle d'un peintre. Cependant, n'oublions jamais que, pour gagner leur vie, bien des

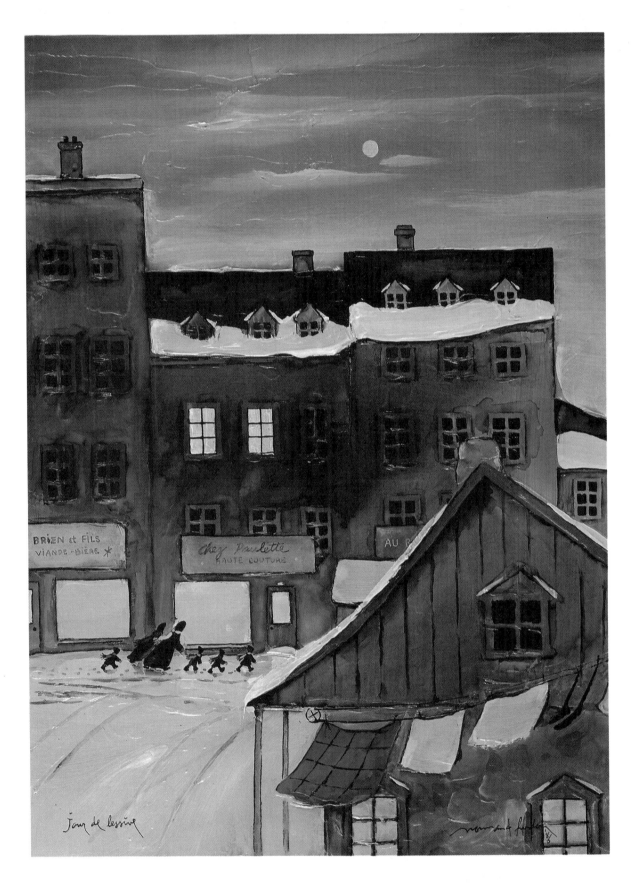

**Jour de lessive** (1986)
Techniques diverses - Mixed Media
61 x 46 cm - 24" x 18"
Collection: Gaston N. Beauregard

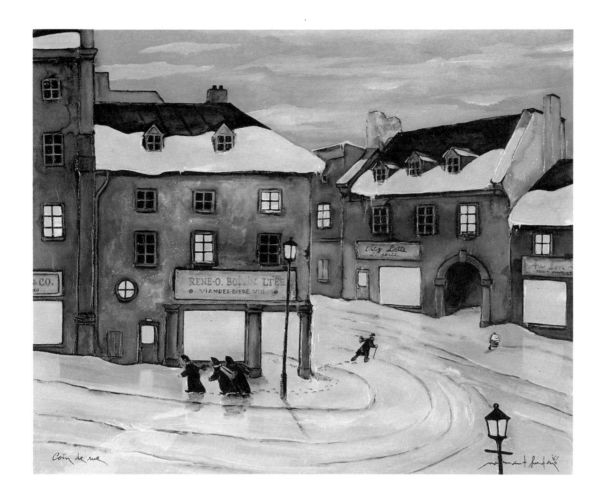

**Coin de rue** (1986)
Techniques diverses - Mixed Media
41 x 51 cm - 16" x 20"

grands artistes ont commencé par faire de l'illustration commerciale tout en faisant de la peinture dans leurs heures de loisirs. Rappelons qu'au Canada, la plupart des membres du Groupe des Sept ont débuté de cette manière et n'ont atteint leur plénitude picturale qu'à travers le métier impitoyable qu'exige le genre. Hudon est logé à la même enseigne. En transcendant l'illustration, il compose des tableaux qui tiennent, sans oublier les autres médiums graphiques faisant le lien entre les deux propos, comme les affiches ou autres oeuvres semi-commerciales.

Qui ne se souvient des affiches de

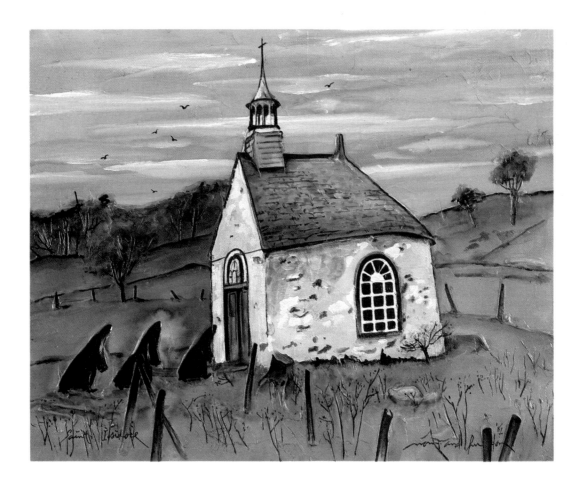

**Saint-Isidore** (1986)
Techniques diverses - Mixed Media
41 x 51 cm - 16" x 20"
Collection: Mme France Vernette

useless detail. Colour reinforced each line underscoring more than ever the primordial importance of the line as a graphic element in Hudon's art. Hudon's purpose was to create a joyful, serene atmosphere and this he achieved admirably.

Knowing how to exploit any occasion to present his work to the public, Hudon gave an exhibition of his preliminary ink drawings. This event took place in September 1965 at the Waddington Gallery in Montreal. The artist wanted the public to reassure him that he was on track; at the same time the gallery display provided him with the overview he

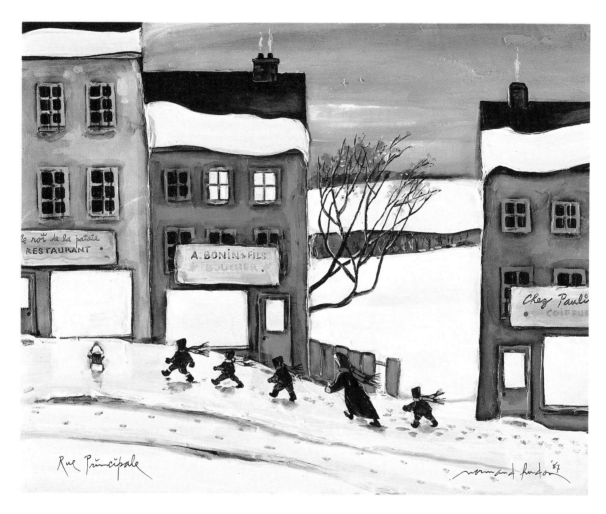

**Rue Principale** (1987)
Techniques diverses - Mixed Media
41 x 51 cm - 16" x 20"

Toulouse-Lautrec ou des gravures de Daumier? Oeuvres secondaires certes mais qui réflètent parfaitement le talent de leurs auteurs et que recherchent maintenant aussi bien les grands musées que les collectionneurs. Les affiches de Hudon passent autant la rampe même si elles ne sont pas encore appréciées comme il se devrait. La meilleure preuve de leur intérêt est que les Archives nationales du Canada ont monté une collection complète de ses affiches pour, à leur manière, témoigner d'un moment précis dans l'histoire des arts graphiques du Canada.

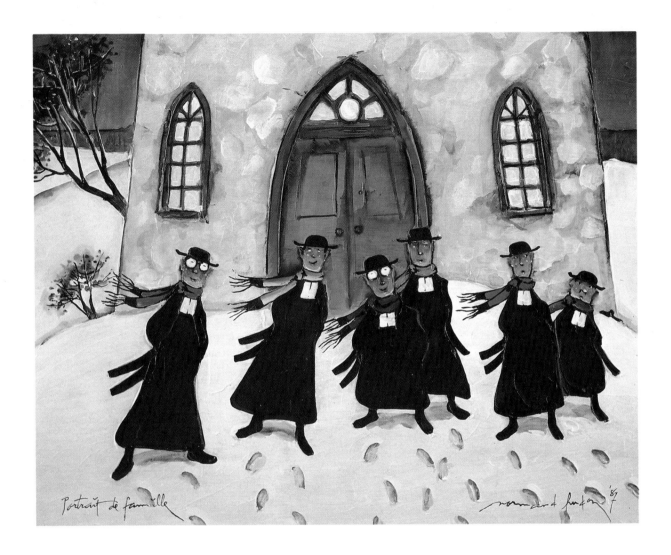

**Portrait de famille** (1987)
Techniques diverses - Mixed Media
41 x 51 cm - 16" x 20"
Collection: Denis Lépine

needed before he began the quadruple composition. Even though the work appeared spontaneous, in fact, Hudon did not allow any hint of facileness to enter it. He left nothing to chance. No automatism. When the work was completed two years later, it produced a general impression of seriousness... However, it had a light side that pleased the critics, even one as severe as Robert Ayre who stated (Montreal Star, September 4, 1965) that the ink sketches "are lively examples of his imagination and vigour".

Nonetheless, to prove to himself and the public that he was capable of more

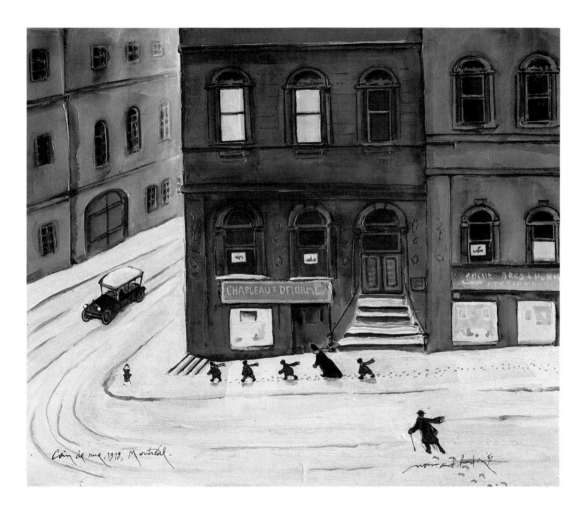

**Coin de rue 1919** (1987)
Techniques diverses - Mixed Media
51 x 61 cm - 20" x 24"
Collection: Nicole Beaudoin

## Fantaisie et surréalisme

Pour l'Expo 67, quand Julien Hébert recevra la commission d'animer sur le thème de l'énergie l'une des trois pyramides renversées faisant partie du pavillon du Canada, il fera tout de suite appel à Hudon pour en réaliser le plafond dont chacune des quatre parois triangulaires illustrera un sous-thème différent: l'électricité, la marée, le vent et l'utilisation de l'énergie. Le tout devra, de toute évidence, être d'une lecture facile et compréhensible pour les spectateurs venant du monde entier, donc présenter des symboles à caractère universel tout

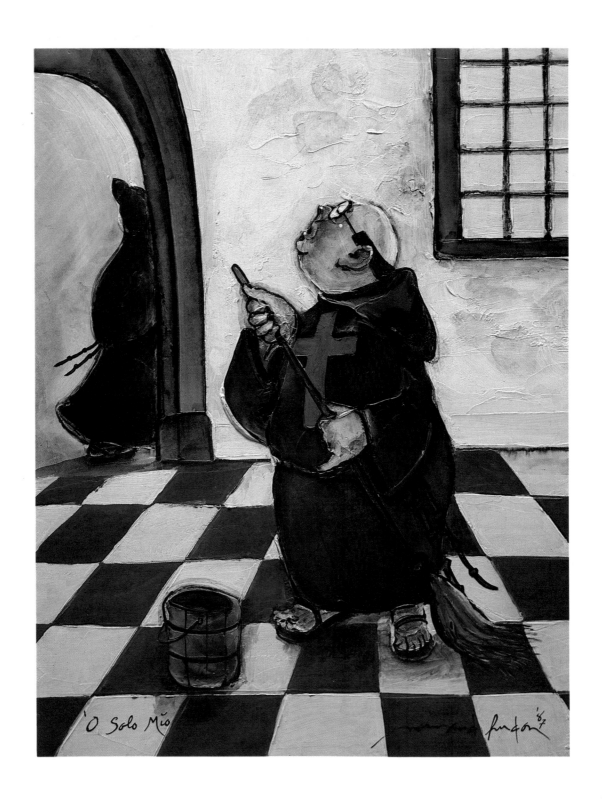

**O Solo Mio!** (1987)
Techniques diverses - Mixed Media
46 x 35,5 cm - 18" x 14

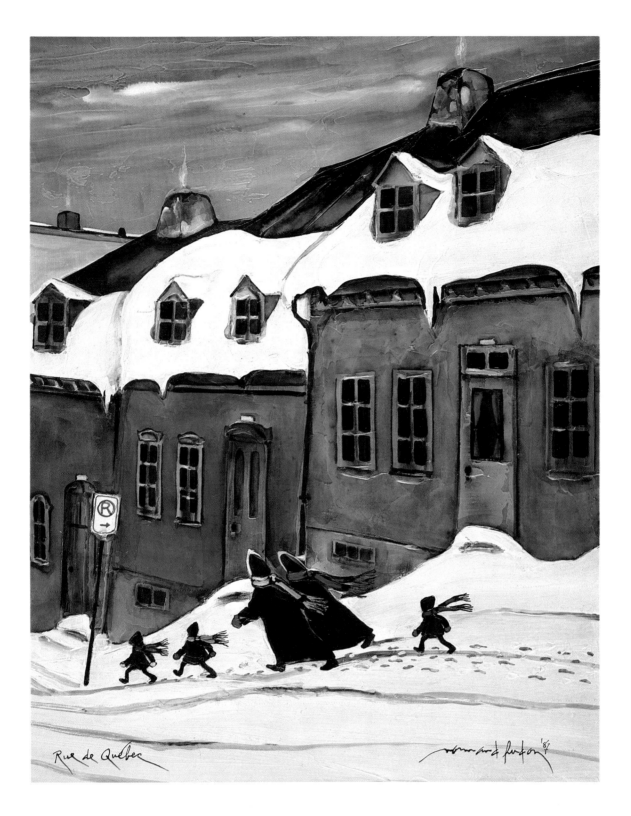

**Rue de Québec** (1987)
Techniques diverses - Mixed Media
51 x 41 cm - 20" x 16"
Collection: Paul Letourneau

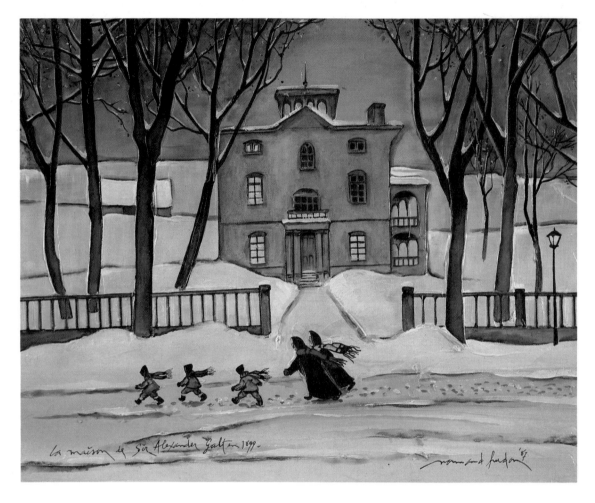

La maison de sir Alexander Galt, en 1899 1899.

nonard fredon '87

**La maison de sir Alexander Galt en 1899** (1987)
Techniques diverses - Mixed Media
41 x 51 cm - 16" x 20"
Collection: Pierrette Huot

"depth", Hudon mounted an exhibition at the Galerie Morency, consisting of about fifty works done over a period of three years. These oils, gouaches, collages, ink sketches and drawings, unrelated to Expo 67, offered a vision which was at times surrealistic of some of the artist's favourite subjects. It was always obvious from Hudon's collages that surrealism, in a dreamlike sense of the absurd, was never far from the surface; in this exhibition the influence was very visible and truly part of Hudon's pictorial vocabulary. We are transported into a world that no longer bears a relation to our own, as in *l'Impossible partie*

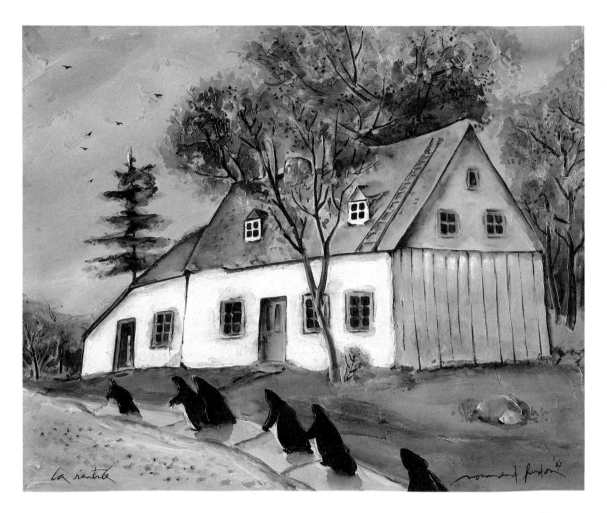

**La Rentrée** (1987)
Techniques diverses - Mixed Media
41 x 51 cm - 16" x 20"
Collection: Miville C. Mercier

en étant intimement reliés à l'environnement canadien.

Cette gageure, Hudon la relèvera grâce à un langage graphique faisant appel aussi bien aux oiseaux et aux poissons de Picasso qu'aux graphismes fantaisistes de Klee et de Miro. En y ajoutant un peu de chaleur humaine par la présence d'éléments rappelant l'implication de l'homme dans le paysage, comme bâtiments et bateaux, Hudon permettra au spectateur de mieux s'intégrer et de mieux comprendre les nécessités et les contraintes de l'énergie ainsi que de mieux en apprécier l'importance pour notre civilisation.

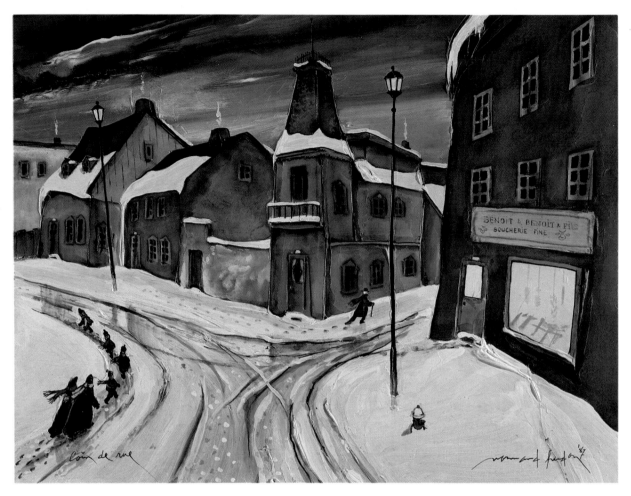

**Coin de rue** (1987)
Techniques diverses - Mixed Media
51 x 61 cm - 20" x 24"
Collection: Paul Portugais

*d'échecs* or *le Lancement raté d'un bateau*. These are outstanding pieces in Hudon's *oeuvre* even if, typically, they cast a complicitous glance at the viewer.

## A master of Collage

With great imaginative spirit, Hudon managed to synthesize two artistic movements into a single one which he baptized "stop art". He was just as much influenced by Braque and the dadaists as the New York artists and their pop art experiments of the 1960s. In his own way, he leaned toward the latter movement which challenged all esthetic tradi-

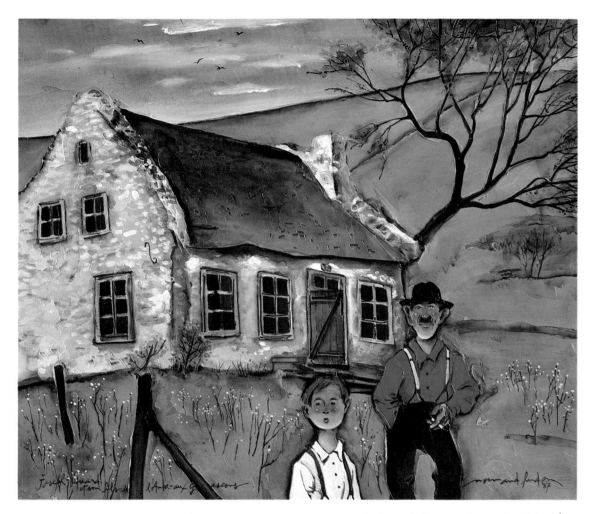

**Joseph Huard et son fils,**
**Anse-aux-Gascons** (1987)
Techniques diverses - Mixed Media
51 x 61 cm - 20" x 24"
Collection: M. Gagnon

Hudon doit couvrir quatre triangles ayant chacun une base de 18,30 m et une hauteur de 11,60 m. Cependant, pour remplir une telle surface, il lui faudra d'abord faire de nombreuses esquisses des divers éléments graphiques qui meubleront l'ensemble. Vont alors sortir sous sa "plume" une impressionnante série de dessins à l'encre, en couleurs pour la plupart, à peu près introuvables aujourd'hui, qui faciliteront à Hudon l'organisation de sa quadruple murale. Par nécessité, chaque dessin restera d'une grande sobriété pour que, reproduit au plafond, il ne soit pas encombré de détails inutiles. Seule, la

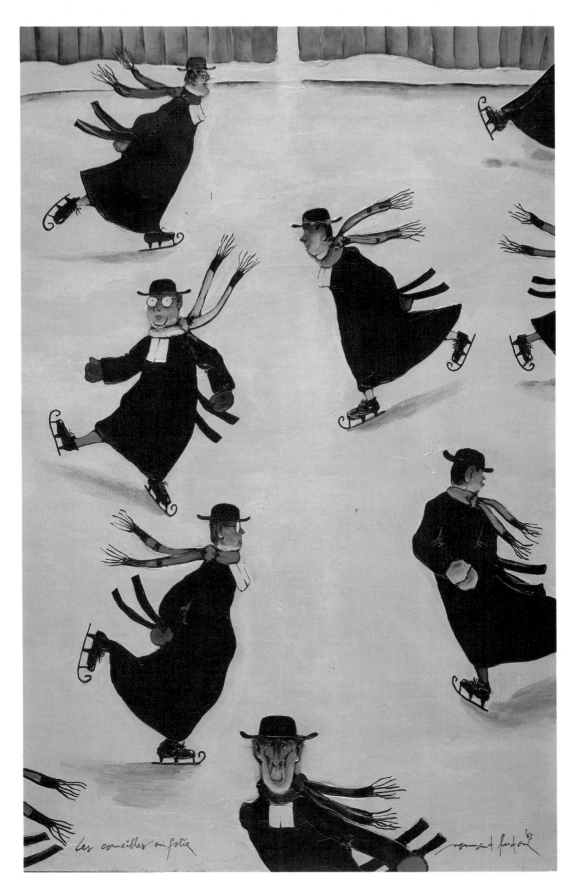

**Les corneilles en folie** (1987)
Techniques diverses - Mixed Media
91,5 x 61 cm - 36" x 24"

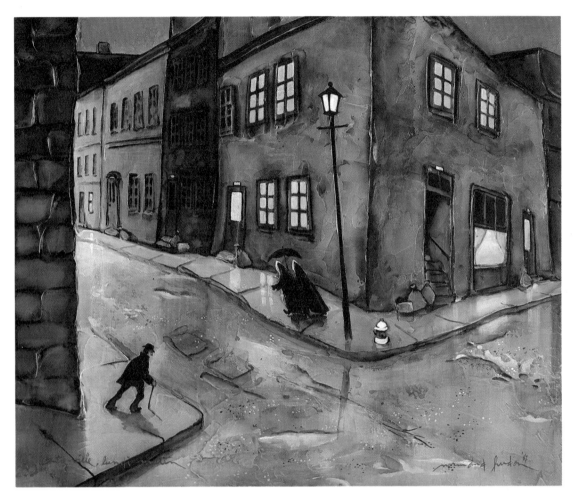

**Centre-ville, lundi matin** (1987)
Techniques diverses - Mixed Media
51 x 61 cm - 20" x 24"
Collection: Corbec Corporation

couleur viendra renforcer le trait qui, plus que jamais, demeurera l'élément graphique primordial de Hudon pour ce genre de travail. L'ensemble a pour but de dégager une atmosphère gaie et sereine, ce que Hudon réussira à merveille.

Comme il sait exploiter toutes les occasions de présenter son travail au public, Hudon exposera les encres de cette oeuvre avant même de s'attaquer à la réalisation de l'ensemble. L'événement se passera en septembre 1965 à la Galerie Waddington de Montréal. L'artiste voudra, par cette occasion, demander au public de le rassurer en lui

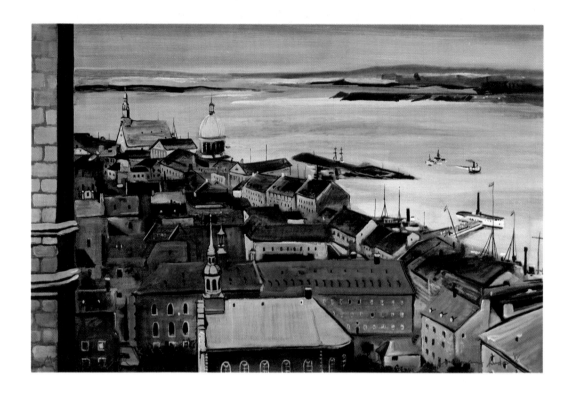

**Montréal, fin de siècle** (1987)
Techniques diverses - Mixed Media
61 x 91 cm - 24" x 36"
Collection: M. Steben

tions in both its use of materials and inspiration. Hudon's imagination and spirit of synthesis found fertile soil for "laying waste".

By mixing collage and pop art, Hudon gave us a show rather than a narrative as in his paintings. In a single image he intrigued, even astounded us with its originality. Here is the master of the bizarre attaching a faucet to a head or juggling the characters on a deck of playing cards in *le Joker de ces dames*.

Hudon devoted two important exhibitions to this artistic mode: the first was held in 1956 at Galerie Agnès-Lefort and the second in 1963 at the Wad-

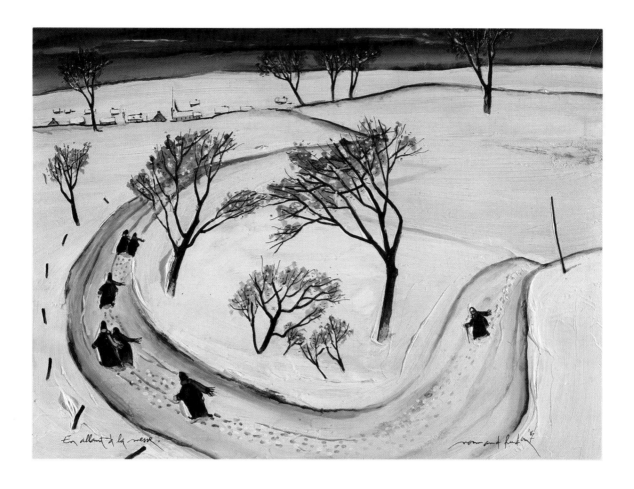

**En allant à la messe** (1987)
Techniques diverses - Mixed Media
46 x 61 cm - 18" x 24"
Collection: M. Pellerin

disant qu'il est sur la bonne voie en même temps qu'avoir sur les cimaises une première vue d'ensemble des éléments devant décorer la quadruple composition. En fait, même si ce travail semblera spontané tant dans les encres que sur la murale elle-même, Hudon ne s'en laissera pas pour autant aller à la facilité qu'aurait pu lui permettre ce genre d'oeuvre. Aucun hasard. Aucun automatisme. Une fois terminé deux ans plus tard, l'ensemble donnera une impression générale où le sérieux domine... Cependant, le côté léger du traitement plaira beaucoup à des critiques aussi sévères que Robert Ayre qui

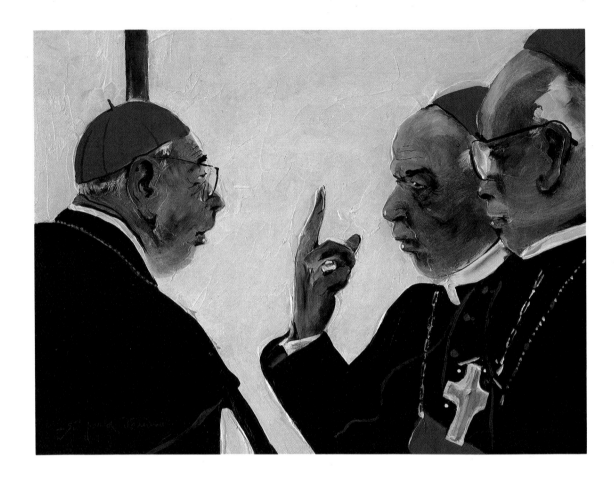

**Si Parla Italiano** (1987)
Techniques diverses - Mixed Media
46 x 61 cm - 18" x 24"

dington Gallery. Even today he continues to create in this vein when he is overcome by a frenzy of bizarre and extravagant creativity. With pieces of paper or cardboard of different colours, he can create a portrait or satirical scene in the time it takes to say it. He certainly did not hesitate in 1956 with *le Culte des ancêtres* where the tender and the ridiculous share an intimate coexistence. Later he sought to integrate materials such as copper and bronze scraps and pieces of cloth to give his composition originality. Note, however, it is from the very form itself of his *objet trouvé* and not some outside influence that he elaborates characters like

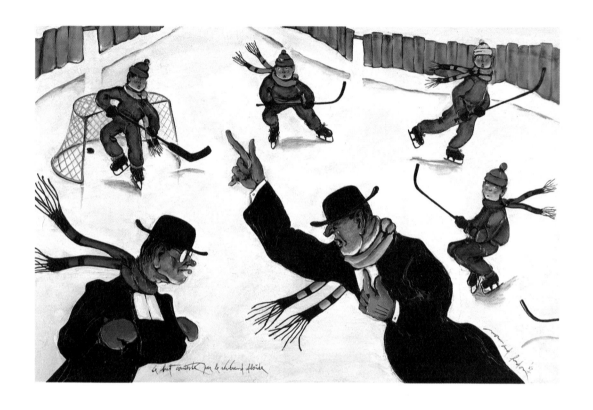

**Le but contesté par le rév. Alcide** (1987)
Techniques diverses - Mixed Media
61 x 91 cm - 24" x 36"
Collection: Yves Bisson

soulignera (*Montreal Star*, 4 septembre 1965) que ces encres "sont des exemples vivants de son imagination et de sa verve".

Dans le même temps, pour montrer au public et se prouver à lui-même qu'il est capable d'exécuter des oeuvres plus "profondes", Hudon va présenter une autre exposition, cette fois-ci à la Galerie Morency, comprenant une cinquantaine de tableaux exécutés sur une période de trois ans. Ces huiles, gouaches, collages, encres et dessins n'ont rien à voir avec l'Expo 67 et offrent une vision parfois surréaliste des choses, des sujets que l'artiste aime traiter. On verra que, dans les

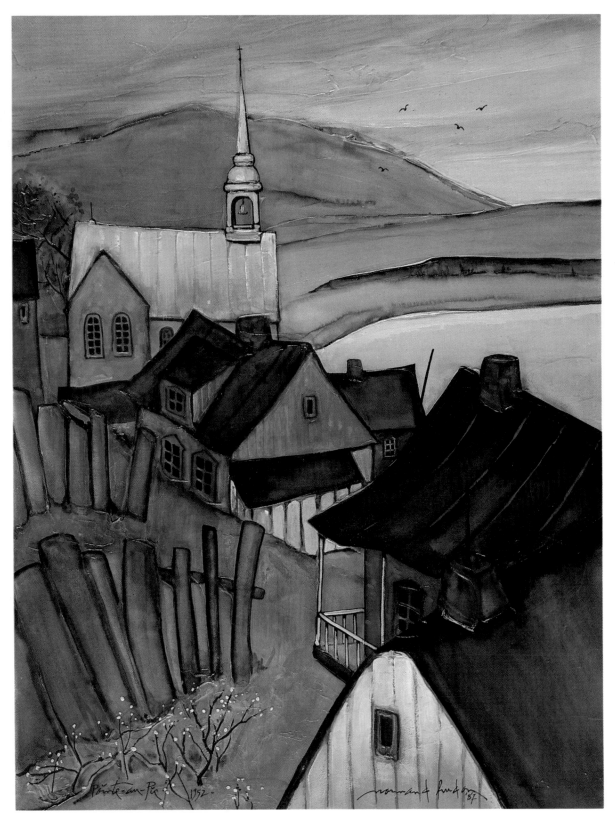

**Pointe-au-Pic, 1952** (1987)
Techniques diverses - Mixed Media
61 x 46 cm - 24" x 18"
Collection: Alain Lortie

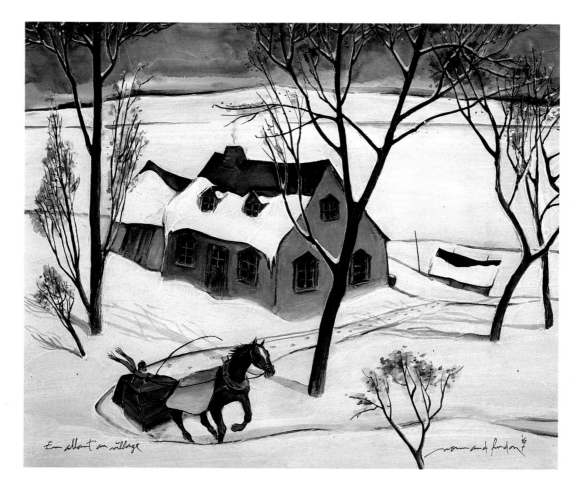

**En allant au village** (1987)
Techniques diverses - Mixed Media
41 x 51 cm - 16" x 20"
Collection: Alain Lortie

collages de Hudon, le surréalisme n'est jamais très loin dans le sens onirique de l'absurde mais, dans les oeuvres de cette exposition, l'influence de ce mouvement pictural est fort visible et fait vraiment partie du vocabulaire de Hudon. On se sent vite transporté dans un monde qui ne semble plus être le nôtre comme dans *l'Impossible partie d'échecs* ou *le Lancement raté d'un bateau*. Ces tableaux sont des pièces marquantes dans l'oeuvre de Hudon même si, comme à son habitude, celui-ci lance un clin d'oeil complice au spectateur.

\*   \*   \*

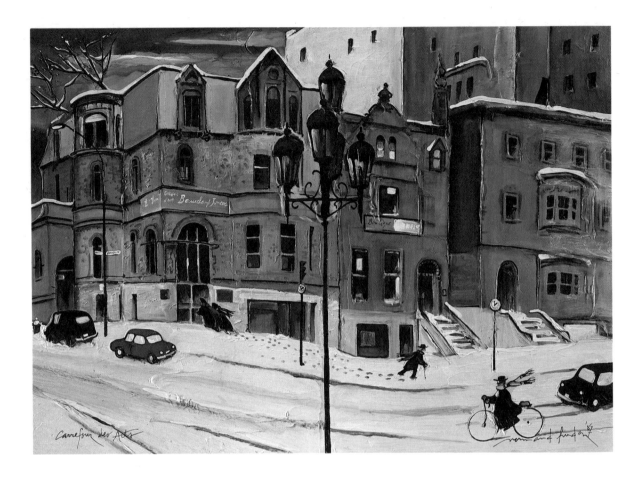

**Le carrefour des Arts**
Techniques diverses - Mixed Media
45 x 63 cm - 17 3/4" x 24 3/4"
Collection: Guy Joncas

his bishops and aging dandies and animals of all types. With his incisive imagination, he renders an improbable air to his characters, dressing them in outdated clothing cut from magazines; then he embellishes them with decoration and ornamentation made of different cloth and metals. Fantasy gives way to complete improbability.

\* \* \*

## Walking a tightrope

Hudon divides his time living for a while in the city and then moving back to

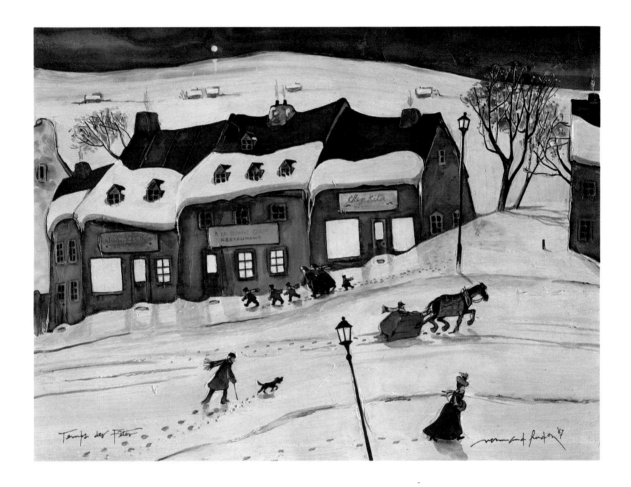

**Temps des fêtes** (1987)
Techniques diverses - Mixed Media
46 x 61 cm - 18" x 24"
Coll.: Mme & M. T. Braithwaite

## Un maître du collage

L'esprit imaginatif de Hudon réussira à faire la synthèse de deux mouvements artistiques en un seul qu'il baptisera le *stop art*. Lui-même sera influencé autant par les expériences de Braque et par les dadaïstes que par les recherches en *pop art* des artistes new-yorkais à partir des années 1960. À sa manière, il appuiera ce dernier mouvement qui bouleversera, tant par les matériaux que par l'inspiration, toutes les traditions esthétiques, si récentes soient-elles. L'imagination et l'esprit de synthèse de Hudon trouveront là de quoi exercer leurs "ravages".

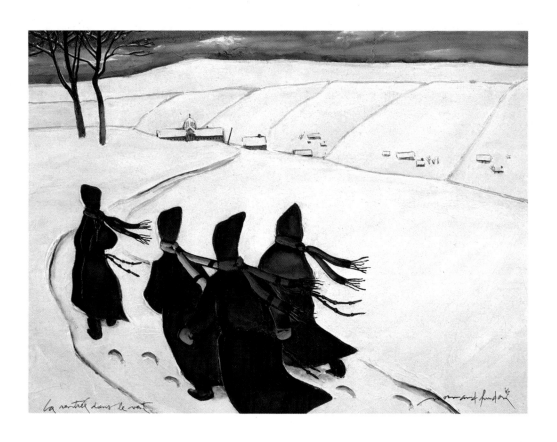

**La rentrée dans le vent** (1987)
Techniques diverses - Mixed Media
46 x 61 cm - 18" x 24"
Coll.: Christine Foreman & Réal Barrière

the country. Himself a product of the city, born and raised in Montreal, he spent his summers in Sainte-Geneviève or Saint-Hilaire. As an adult, he found himself dreaming of trees, infinite horizons and farm animals. And when he lived in the country, scenes of the city flowed more easily from his brush or pen. Thus, he sought both the romanticism of nature and the realism of the city. Between the two the artist searched for himself and a way of acting without truly finding either. We find evidence of this dichotomy throughout Hudon's career which still remains unresolved.

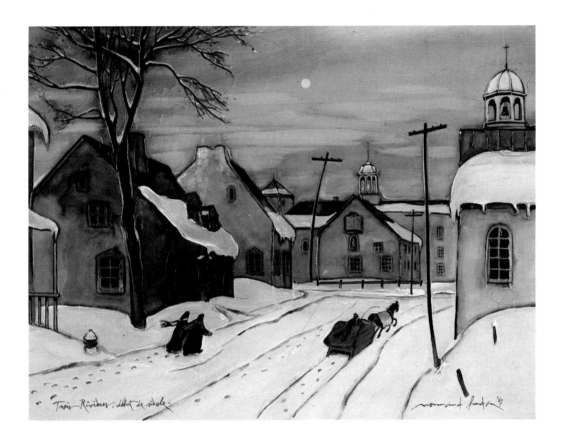

**Trois-Rivières, début du siècle** (1987)
Techniques diverses - Mixed Media
46 x 61 cm - 18" x 24"
Collection: Edouard Sarazin

En mêlant collage et pop art, Hudon tient à nous présenter un spectacle plus qu'une narration ou un récit comme dans ses tableaux. D'une seule réplique, il veut nous en mettre plein la vue et nous intriguer ou même nous stupéfier par l'insolite de l'oeuvre. Ici, il est le maître de l'insolite en greffant un robinet sur une tête ou en jonglant avec des personnages de cartes à jouer comme dans *le Joker de ces dames*.

Hudon a consacré deux importantes expositions à ce mode d'expression: la première en 1956 à la Galerie Agnès-Lefort et la seconde en 1963 à la Galerie Waddington. Aujourd'hui encore, il con-

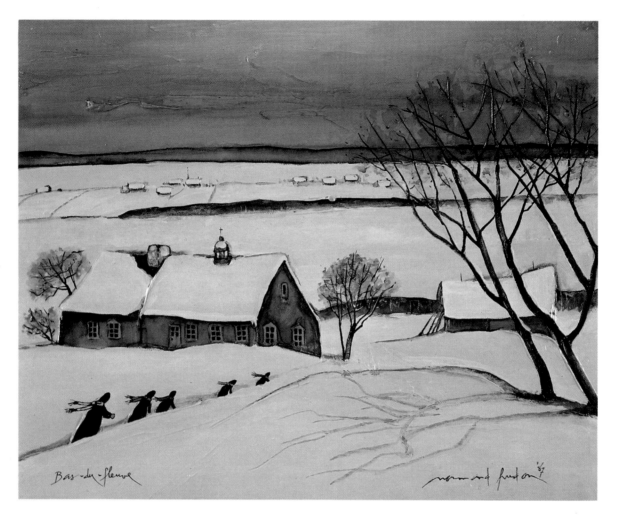

Bas-du-fleuve

**Bas-du-Fleuve** (1987)
Techniques diverses - Mixed Media
41 x 51 cm - 16" x 20"
Collection: Edouard Sarazin

Equally, Hudon is divided between his childhood and his maturity. For him the child is potential and therefore open to all kinds of promise, both on canvas and in real life. Whereas the adult is potential as well but incomplete and vulnerable to a reality which allows him very little of its richness. Perhaps this is why Hudon seeks refuge in fantasy rather than take himself or others too seriously. In this paradise for children which is inhabited by cows, dogs, trees and sunsets on the one hand and on the other is typified by social constraints such as walking in rank, the school blackboard and streets lined with houses, their occupants

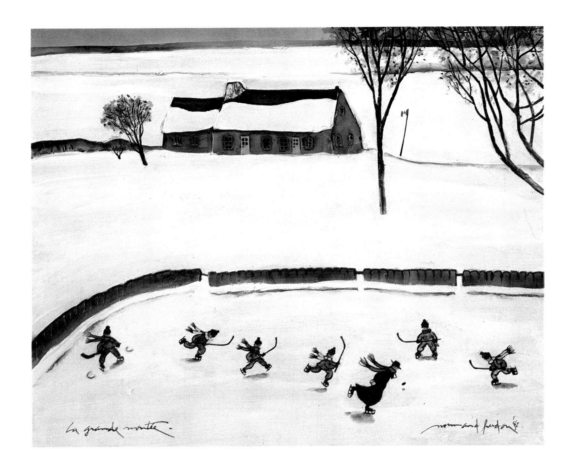

**La grande montée** (1987)
Techniques diverses - Mixed Media
41 x 51 cm - 16" x 20"
Collection: Aurèle Daoust

tinue d'en produire quand il est pris d'une frénésie de créativité dans le bizarre et l'extravagant. Avec des bouts de papier ou de carton de couleurs diverses, il est capable de faire un portrait ou une scène satirique, le temps de le dire. Il ne s'en est d'ailleurs pas privé en 1956 avec des oeuvres comme *le Culte des ancêtres* où le tendre et le ridicule se côtoient intimement. C'est seulement par la suite qu'il cherchera à y intégrer des matériaux et des pièces de rebut en cuivre ou en bronze ainsi que des étoffes pour ajouter de l'insolite à sa composition. Mais, attention, c'est à partir de la forme même de son "objet trouvé" et

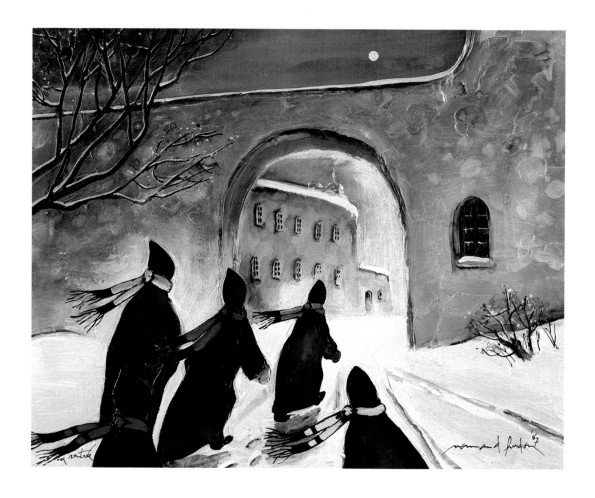

**La Rentrée** (1987)
Techniques diverses - Mixed Media
41 x 51 cm - 16" x 20"
Collection: Mme F. Cadotte

always in a rush, Hudon walks a tight-rope. He leans first to one side and then to the other, but never falls. It is enough for him to explore the human soul, his own that is, not his neighbour's or contemporary's, and bring to the surface of his conscience a tiny world that is almost egocentric and inclined toward fantasy and which belongs to him alone.

Generally speaking, however, Hudon prefers to bring a smile to the lips of the viewer than plunge him into Freudian reflections. He is opposed to that sort of byzantine thinking and so-called intellectual confrontation even though several of his paintings are clearly abstract in

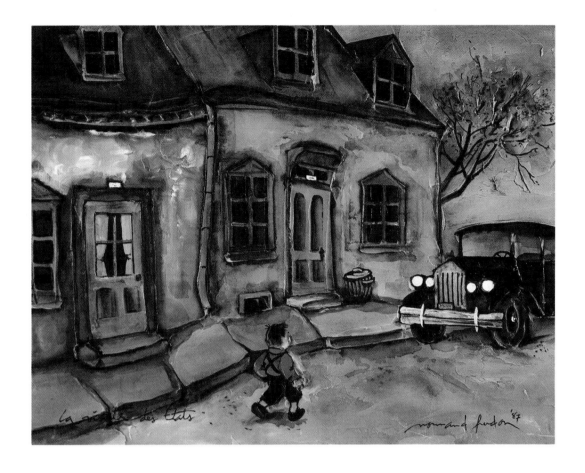

**La visite des États** (1987)
Techniques diverses - Mixed Media
35,5 x 46 cm - 14" x 18"
Collection: Pierre O. Roy

non d'une influence extérieure qu'il éla-borera des personnages aussi divers qu'évêques et vieux beaux, sans oublier des animaux de toutes sortes. Avec son imagination débridée, il rend impro-bables ses personnages en les habillant à l'ancienne avec des vêtements d'une autre époque, découpés dans des revues ou magazines; le tout est agrémenté de décorations et ornementations diverses en tissu et en métal. C'est là que la fan-taisie donne à l'improbabilité ses lettres de noblesse.

\*   \*   \*

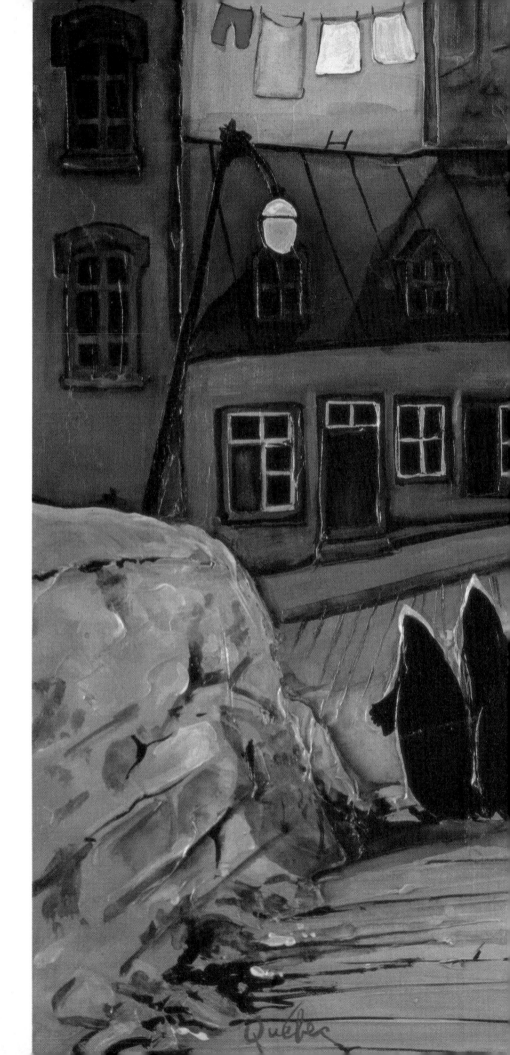

**Québec** (1987)
Techniques diverses - Mixed Media
51 x 61 cm - 20" x 24"
Collection: Jean Russell

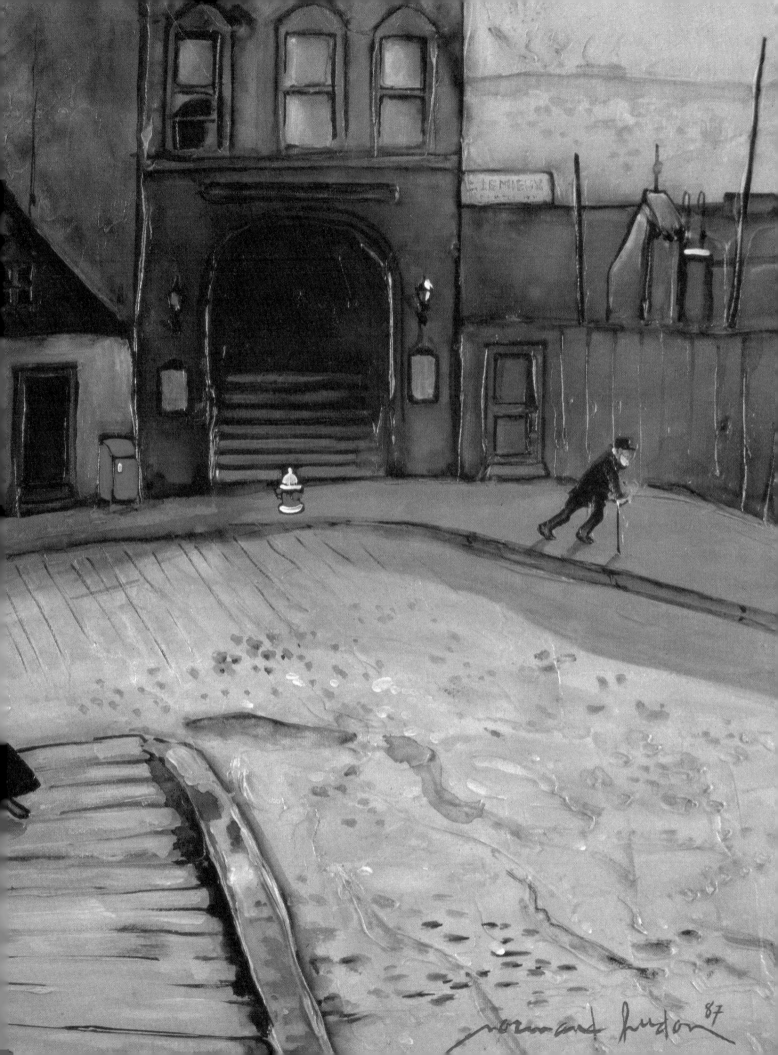

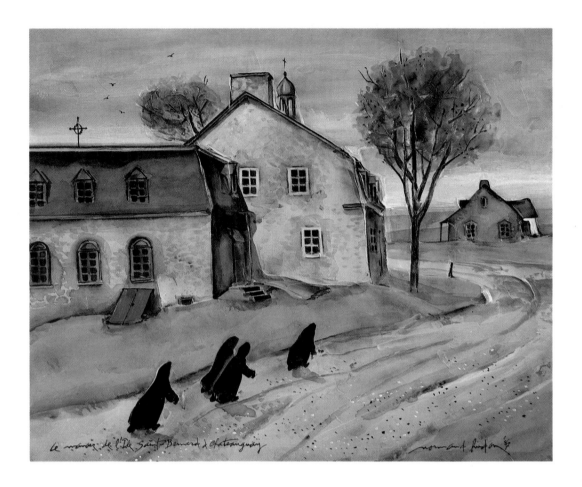

**Le manoir de l'île Saint-Bernard
de Châteauguay** (1987)
Techniques diverses - Mixed Media
41 x 51 cm - 16" x 20"
Collection: Sylvain Allaire

their inspiration and even surrealist, if not in technique at least in spirit.

In his later production, Hudon insists less on satire to express his vision of the world. He is happy for the most part to provoke a smile. It is this particular strength which gives a Hudon stamp to the ensemble of his work. Now, as in the 1960s, he has chosen to devote himself almost full time to painting. Perhaps this reflects a time of maturity as well as a return to adventure for Hudon continues to pursue, and maybe without wanting, the same parallel pictorial path.

On the one hand, he makes more formal and serious paintings (but still with

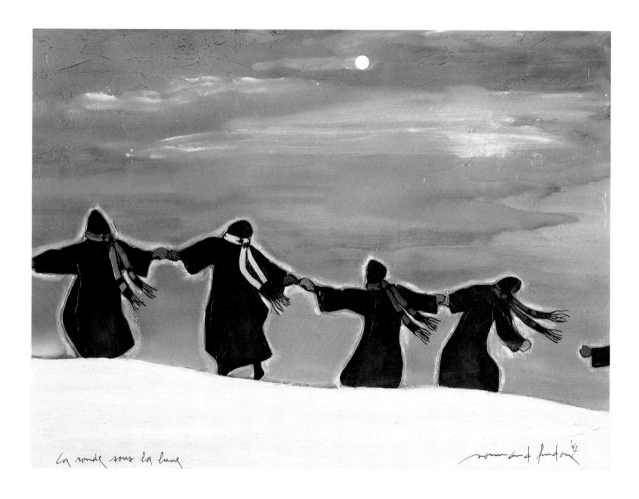

La ronde sous la lune

**La ronde sous la lune** (1987)
Techniques diverses - Mixed Media
46 x 61 cm - 18" x 24"

## Danser sur la corde raide

Hudon partagera sa vie en périodes vécues en ville et en périodes vécues à la campagne. Lui-même enfant de la ville puisqu'il est né et a grandi à Montréal, il a passé bien des étés à Sainte-Geneviève ou à Saint-Hilaire. Devenu adulte, il rêvera à des arbres, à un horizon se perdant à l'infini, à des animaux de ferme. Quand il habitera à la campagne, ce sont plus facilement des scènes de ville qui surgiront sous son pinceau ou sa plume. D'une part, le romantisme de la nature et, d'autre part, le réalisme du milieu bâti. Entre les deux, l'artiste se cherche et

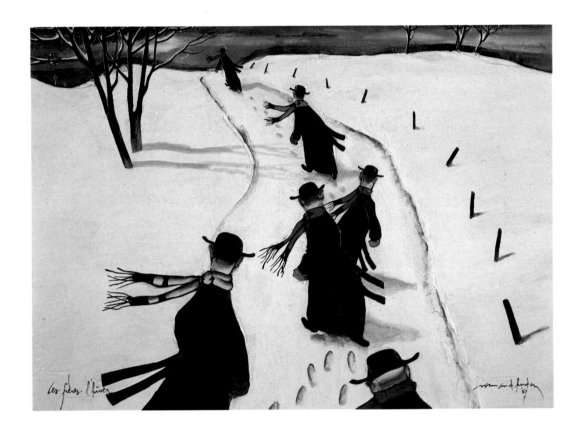

**Les Frères l'hiver** (1987)
Techniques diverses - Mixed Media
46 x 63,5 cm - 18" x 25"
Collection: Mme B. Mayrand

the Hudon touch) and, on the other, he paints popular scenes in which his sense of humour is more present than ever.

## Visions of the city

For the moment let us forget the collages, the landscapes and the more romantic scenes in which nature is the principal subject as in *Le Saule rieur*. Instead, let us take a closer look at this dichotomy of inspiration which marks Hudon's output in the 1980s. In his serious paintings, as opposed to his popular scenes, Hudon accords more importance to composition than to sub-

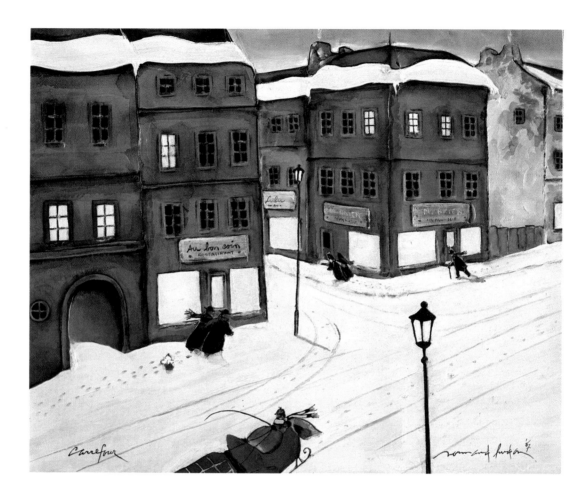

**Carrefour** (1987)
Techniques diverses - Mixed Media
41 x 51 cm - 16" x 20"
Collection: Ben Mathieu

cherche un mode de comportement sans parvenir vraiment à le trouver dans un sens comme dans l'autre. C'est pourquoi l'on retrouve tout au long de la démarche de Hudon une dichotomie dont il n'arrive décidément pas à résoudre l'un ou l'autre paramètre.

D'un autre côté, Hudon est également partagé entre son enfance et sa maturité. Pour lui, l'enfant reste potentiel, donc ouvert à toutes les promesses de la vie aussi bien sur toile que dans la réalité. Quant à l'adulte, il est virtuel, en quelque sorte inachevé et exposé à une réalité envers laquelle il demeure fragile et dont il n'arrive pas à cerner la plénitude. C'est

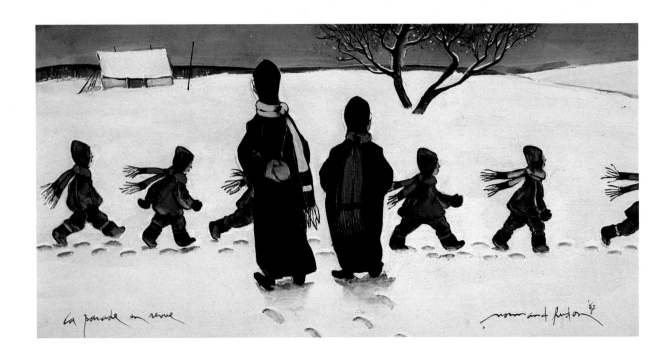

**La parade en revue** (1987)
Techniques diverses - Mixed Media
30,5 x 61 cm - 12" x 24"
Collection: Cadrex

ject. The composition is solid with volumes placed in rigourous balance and the palette rich in ochre and earth tones passing through red, yellow and grey to emphasize and heighten the forms.

Within this context Hudon creates urban landscapes and popular scenes where people are either absent or their presence is minimized. Thus, Hudon is psychologically free to paint a more elaborate scenery, giving it a personality which will become the subject of the painting. On a strictly figurative level, the concept of the city which Hudon develops in this process bears a strong resemblance to Utrillo's Monmartre, even

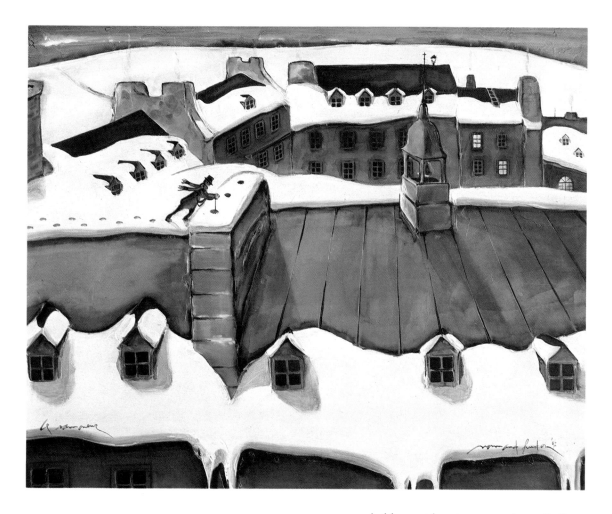

**Le Ramoneur** (1987)
Techniques diverses - Mixed Media
61 x 76 cm - 24" x 30"

probablement la raison pour laquelle l'artiste aime se réfugier dans la fantaisie plutôt que vouloir se prendre trop au sérieux ou prendre les autres trop au sérieux. Entre le paradis de l'enfance qu'il envisage peuplé de vaches, de chiens, d'arbres et de couchers de soleil ou, à l'opposé, habité de contraintes sociales comme la marche en rang, le tableau noir et les rues bordées de maisons avec leurs habitants toujours pressés dans leurs habitudes quotidiennes, Hudon danse sur une corde raide. Il penche tantôt d'un côté, tantôt de l'autre, mais sans jamais tomber. Il lui suffit de plonger dans le prisme de l'âme

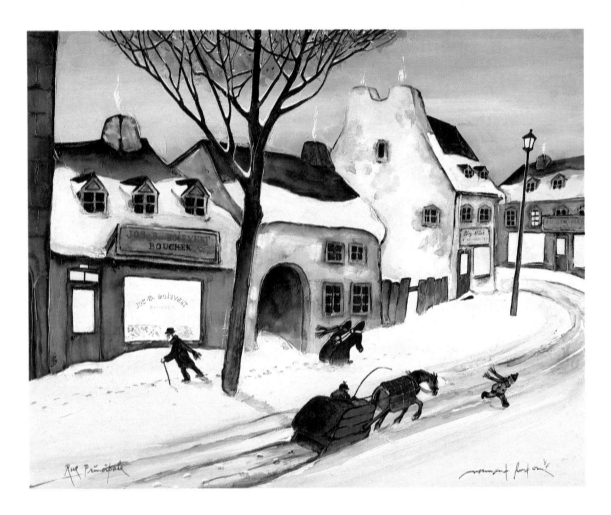

**Rue Principale** (1987)
Techniques diverses - Mixed Media
61 x 76 cm - 24" x 30"
Collection: M. Pelletier

though the scenery is different, his line is more supple and his palette is more vibrant. The quality of atmosphere in Hudon's *la Cité* or *la Visite des États*, goes far beyond the anecdotal to illustrate a life style vividly sketched in space and time. When they do exist, the figure or figures are only accessories as in *le Dépanneur du Vieux-Longueuil*. It should be noted that Hudon loves to immerse himself in the past as well, occasionally consulting archives on his walks; certain paintings take us back in time as in *Montréal, fin de siècle* or *le Manoir de l'île Saint-Bernard de Chateauguay*. The artist seems at ease in these paintings

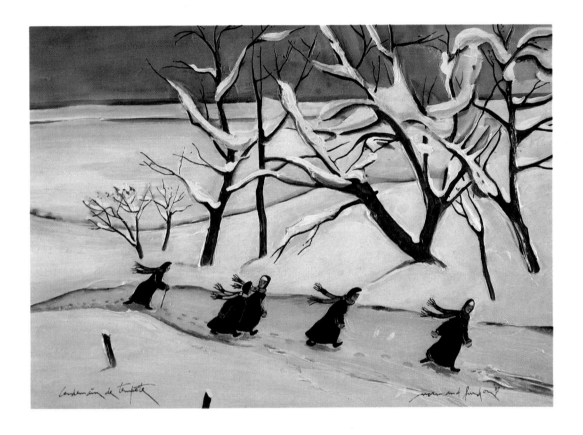

**Lendemain de tempête** (1987)
Techniques diverses - Mixed Media
46 x 61 cm - 18" x 24"
Collection: Robert Guilbault

humaine, la sienne et non celle de son voisin et contemporain, pour faire jaillir à la surface de son conscient un petit monde qui soit bien le sien, presque égocentrique, plus porté vers la fantaisie que sur la réalité présente.

Cependant, d'une façon générale, Hudon préfère amener un sourire sur les lèvres du spectateur que de le plonger dans une réflexion à caractère freudien: loin de tout byzantinisme ou de tout affrontement dit intellectuel bien que, dans ce dernier cas, plusieurs de ses oeuvres soient nettement d'inspiration abstraite ou même surréaliste, sinon toujours dans la facture du moins dans le climat

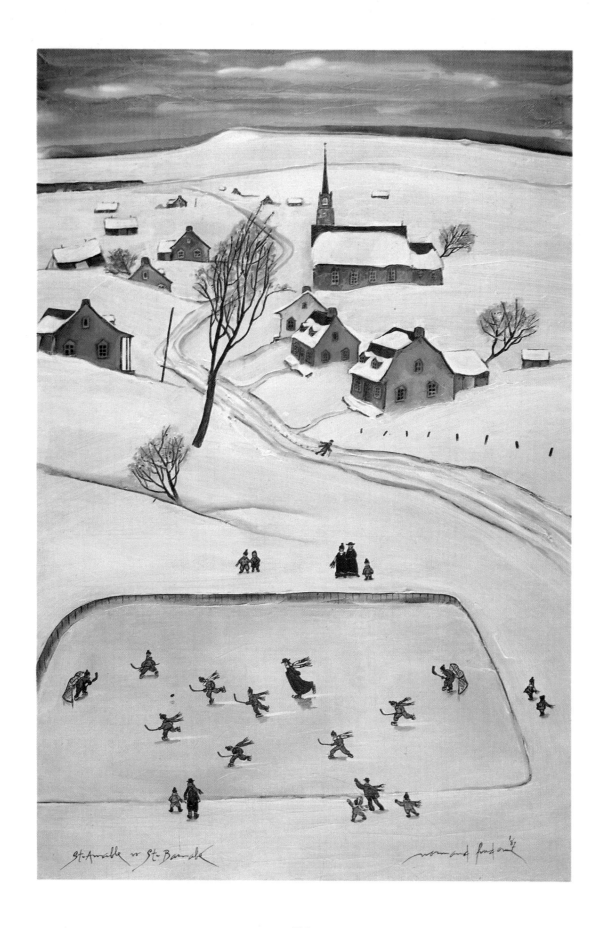

**St-Amable vs St-Barnabé** (1987)
Techniques diverses - Mixed Media
91,5 x 61 cm - 36" x 24"

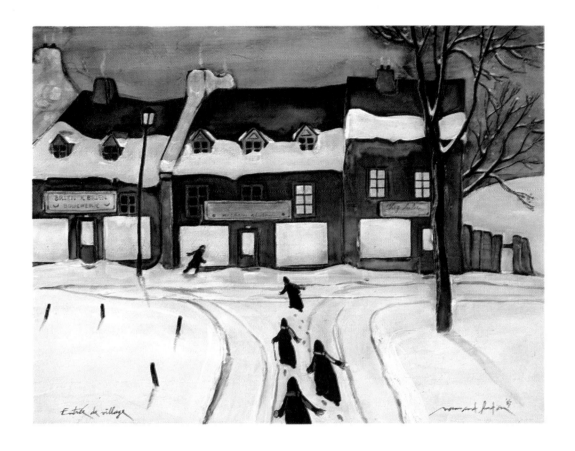

**Entrée de village** (1987)
Techniques diverses - Mixed Media
46 x 61 cm - 18" x 24"
Collection: Marc Amyott

dégagé par la scène telle que proposée.

Dans sa production des dernières années, Hudon insiste beaucoup moins sur la satire proprement dite pour exprimer sa vision des choses et du monde. Il se contentera surtout mais pas toujours d'une pointe d'humour pour faire sourire. Ce qui reste son point fort et donne son caractère propre à l'ensemble de son oeuvre. Il a choisi de revenir à peu près entièrement à la peinture pour, comme dans les années 1960, y consacrer toute son énergie. Temps de maturité peut-être, mais aussi et encore temps de l'aventure s'il en est car l'artiste continue de poursuivre, sans peut-être le vouloir,

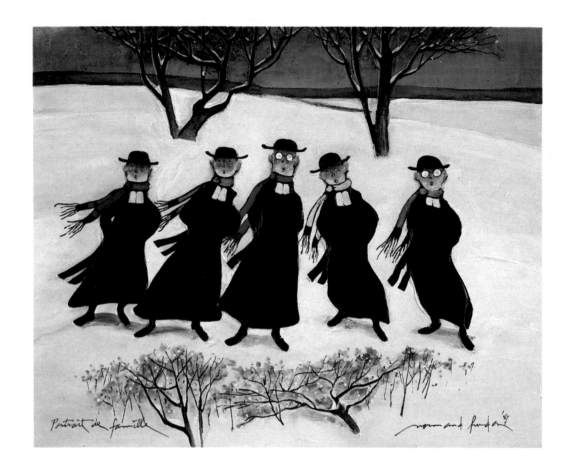

**Portrait de famille** (1987)
Techniques diverses - Mixed Media
41 x 51 cm - 16" x 20"
Collection: Claire Provost

which are steeped in an atmosphere of "by-gone days" beautifully reconstructed.

Sometimes, Hudon introduces a quotidian quality to his scenes as in *le Ramoneur* or *le Postier rieur*. These scenes with their urban background displace the painting's focal point, giving the figure a significance which forces the narrative beyond the composition itself, somewhat eclipsing the volumes and forms. By introducing the quotidian, and not always discreetly, Hudon combines the scenery with a human presence. At the same time, he introduces chromatic contrasts to the composition which

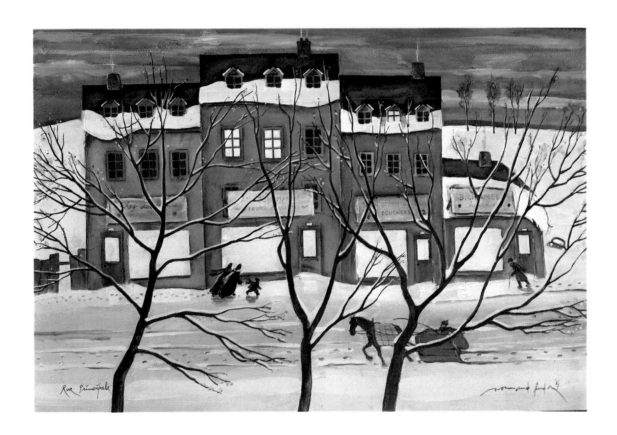

**Rue Principale** (1987)
Techniques diverses - Mixed Media
61 x 91 cm - 24" x 36"

la même double démarche picturale.

D'une part, il exécute des tableaux à caractère plus formel et "sérieux" tout en ne leur refusant pas la touche "Hudon" et, d'autre part, il peint des scènes de genre où l'humour est plus présent que jamais.

## Visions de la ville

Pour l'instant, oublions les paysages ou scènes plus romantiques où la nature se trouvait être le sujet principal comme *le Saule rieur*, et oublions également les collages. Il nous faut voir de plus près cette dichotomie d'inspiration qui sera la

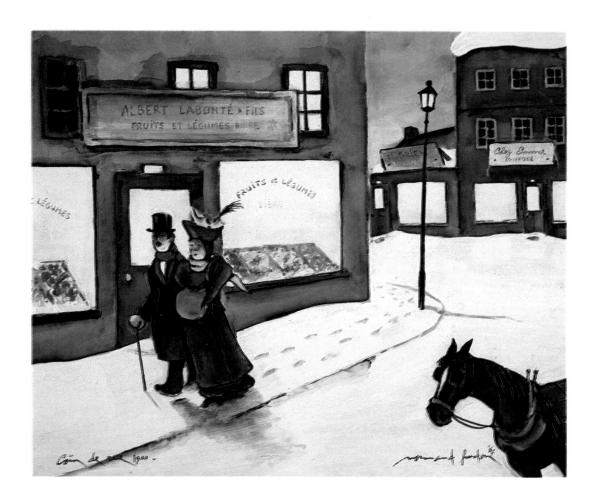

**Coin de rue 1900** (1987)
Techniques diverses - Mixed Media
41 x 51 cm - 16" x 20"
Collection: Mme & M. Michel Jasmin

would otherwise remain almost mono-chromatic or, at least, within a more muted range of colour.

## Country scenes

Parallel to painting these urban scenes with or without figures, Hudon loves to paint rural landscapes for the freedom they allow him both in composition and execution, as well as for the atmosphere in which he envelops them. In effect, the artist seeks in this type of painting to evoke an intrinsic emotion which bathes the scenery on the canvas. Like his urban landscapes, Hudon's rural land-

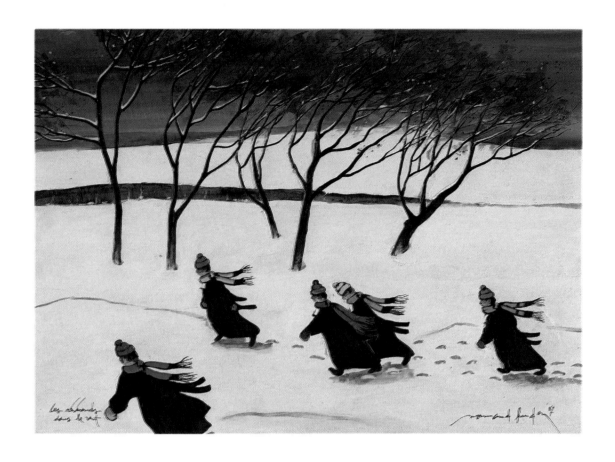

**Les révérends dans le vent** (1987)
Techniques diverses - Mixed Media
46 x 63,5 cm - 18" x 25"

démarche de Hudon dans les années 1980. Dans ses tableaux qu'on pourrait qualifier de sérieux pour les opposer aux scènes de genre plus "familières", Hudon accorde la première place à la composition et non pas à la mise en scène. Une composition solide avec des volumes disposés dans un équilibre rigoureux et avec une palette d'une grande richesse de tons dans les ocres et les terres en passant par le rouge, le jaune et le gris pour souligner et rehausser les formes.

À l'intérieur d'un tel cadre, Hudon exécute des paysages urbains aussi bien que certaines scènes de genre, tableaux

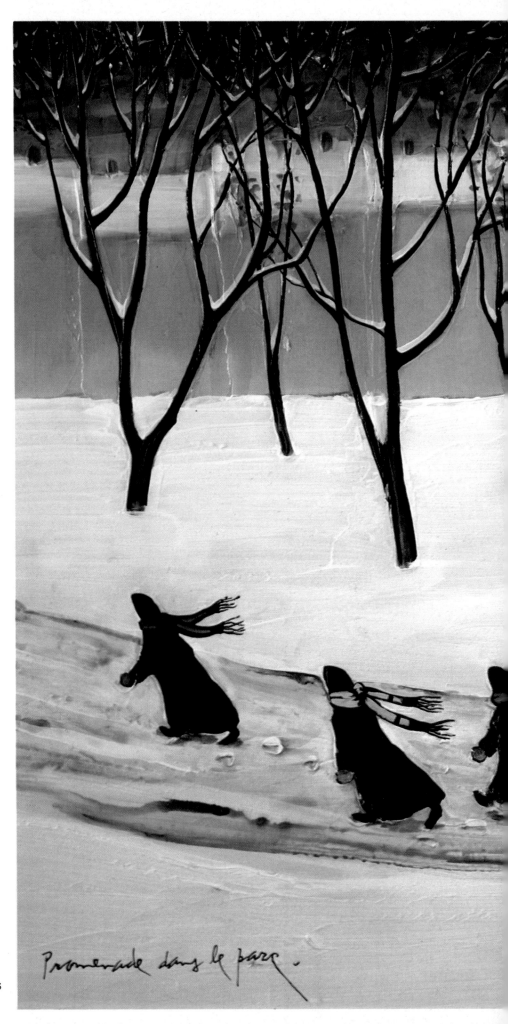

**Promenade dans le parc** (1987)
Techniques diverses - Mixed Media
46 x 61 cm - 18" x 24"
Coll.: Philippe Durocher & André Desjardins

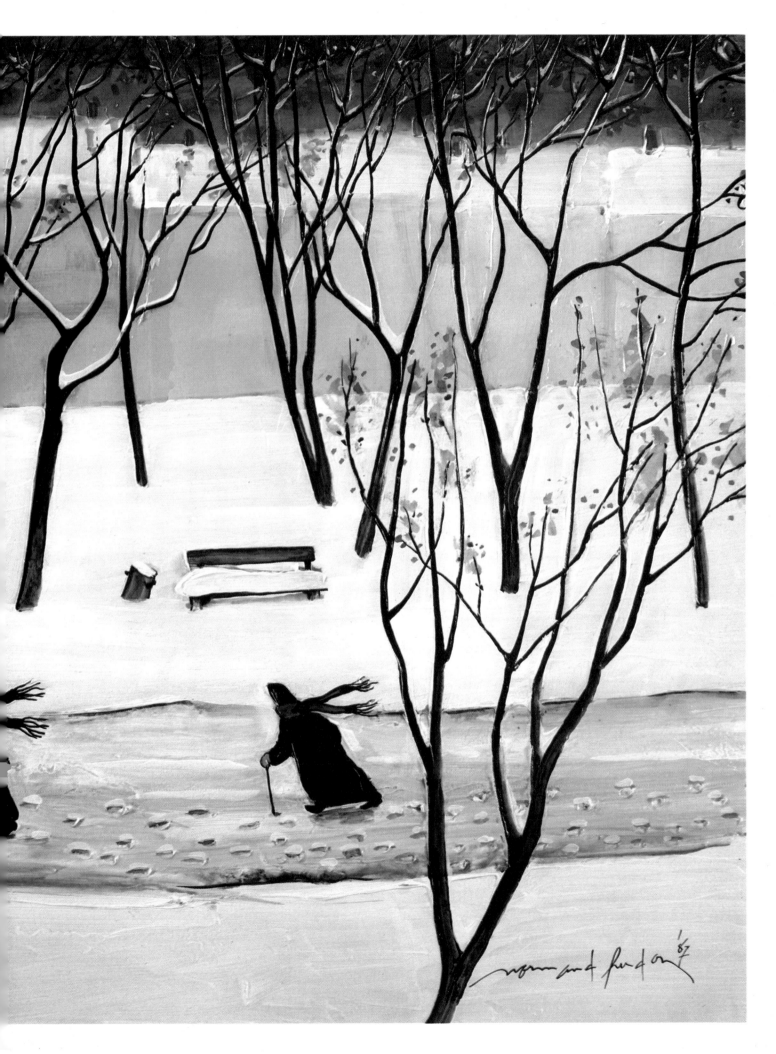

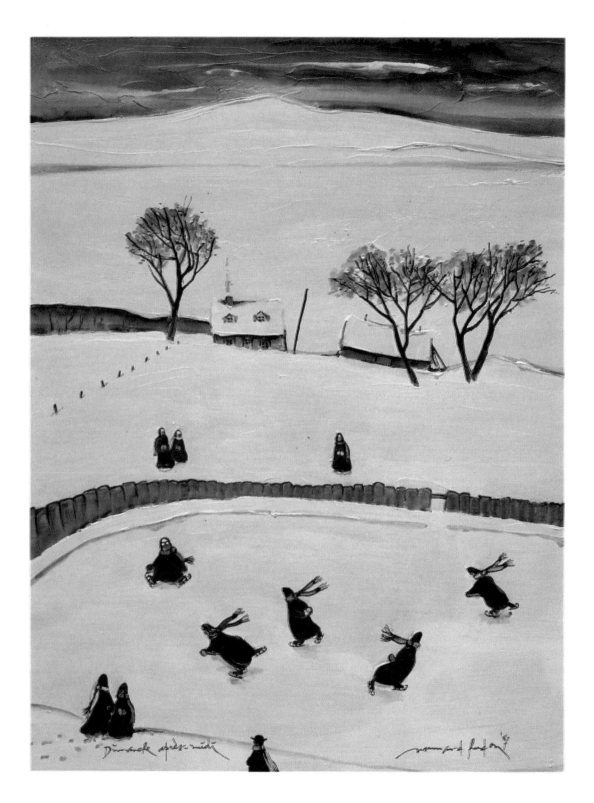

**Dimanche après-midi** (1987)
Techniques diverses - Mixed Media
61 x 46 cm - 24" x 18"
Collection: Paul Portugais

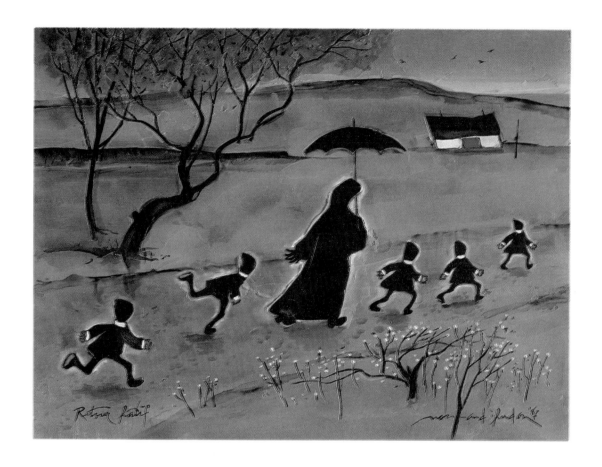

**Retour hâtif** (1987)
Techniques diverses - Mixed Media
30,5 x 41 cm - 12" x 16"
Collection: Chantal Beauchamp Frey

d'où les personnages sont encore sou-
vent exclus ou dont la présence est mini-
misée au possible. De la sorte, Hudon
est psychologiquement capable d'y
placer une vision plus poussée du décor
auquel il va prêter une personnalité qui
sera le sujet du tableau. Sur le plan stric-
tement figuratif, la vision de la ville que
Hudon développe dans cette démarche
a beaucoup de parenté avec celle
d'Utrillo et son atmosphère montmar-
troise bien que, il va de soi, le décor soit
différent, le trait plus souple et la palette
plus vibrante. La qualité même de l'at-
mosphère élaborée par Hudon dans des
tableaux comme *la Cité* ou encore *la*

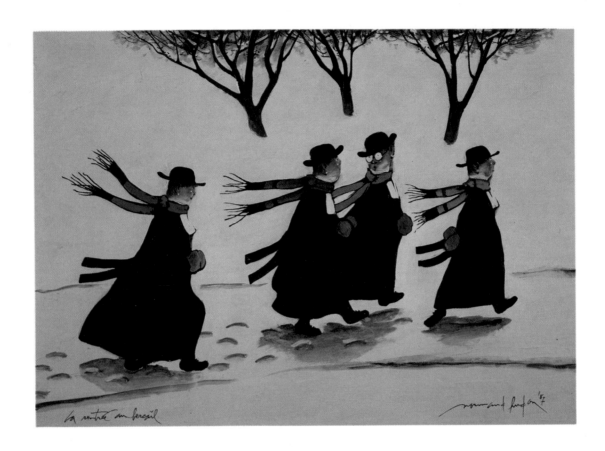

**La rentrée au bercail** (1987)
Techniques diverses - Mixed Media
46 x 63,5 cm - 18" x 25"
Collection: Lise Vincent

scapes succeed easily without a human presence. The atmosphere is achieved as much through his use of volume and contrast as through colour. An impressionistic quality invades the composition almost giving us a jolt as we succumb to the temptation of entering the painting to bathe in, like rejuvenating waters, its special psychological climate.

In these paintings, Hudon is inviting us to return to a world of childhood memories, or a dream of childhood ever present in our daily lives. The effect, however, is never sinister or negative. Hudon is always optimistic even when he is being satirical. His landscapes are

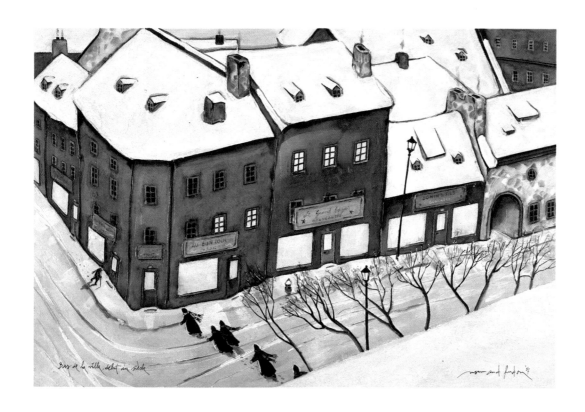

**Bas de la ville, début du siècle** (1987)
Techniques diverses - Mixed Media
61 x 91 cm - 24" x 36"

*Visite des États*, dépasse de loin l'anecdote pour illustrer un mode de vie dans un cadre bien campé à la fois dans l'espace et dans le temps. Quand il y en a, le ou les personnages ne sont que des accessoires comme pour *le Dépanneur du Vieux-Longueuil*. Il faut souligner que Hudon aime se plonger dans le passé aussi bien en consultant des archives qu'au hasard des promenades; certains tableaux nous font donc carrément reculer dans le temps comme *Montréal, fin de siècle* ou *le Manoir de l'île Saint-Bernard de Châteauguay*. Là, l'artiste semble vraiment à son aise et plonge dans une atmosphère comme

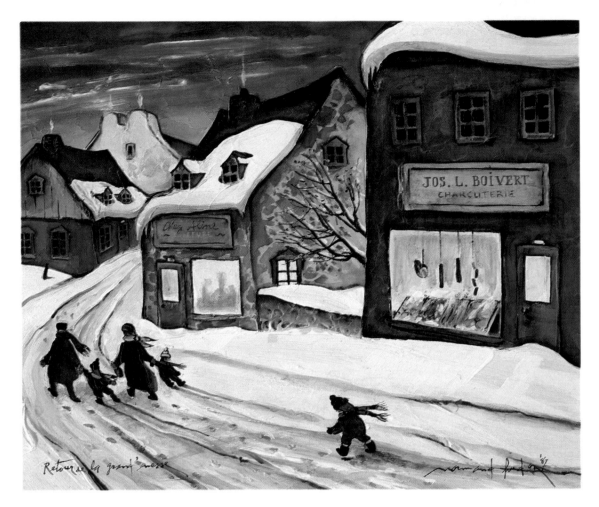

**Retour de la grand-messe** (1987)
Techniques diverses - Mixed Media
41 x 51 cm - 16" x 20"
Collection: Bonita Beauchamp

like visions glimpsed and fixed "forever". It is important to note that Hudon does not title his landscapes, preferring to let the viewer give the painting its subjective value.

His composition in this type of scene — a perspective vanishing into the horizon at the end of which is a house or a welcoming if at times mysterious road — invites a feeling of tranquility. When Hudon does introduce a figure or a more direct human presence as in *Visite aux malades*, the painting touches us less, perhaps, but is certainly more popular in spirit. He develops this simplicity to its maximum in some of the other popular

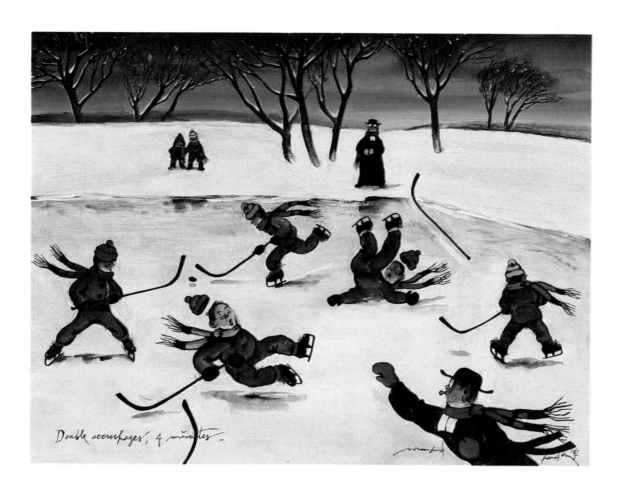

**Double accrochage, 4 minutes** (1987)
Techniques diverses - Mixed Media
46 x 61 cm - 18" x 24"
Galerie Beauchamp-Joncas

"autrefois" et bien reconstituée.

Ajoutons que, par moments, Hudon cherche aussi à introduire le quotidien ou l'accessoire dans des scènes comme *le Ramoneur* ou *le Poster rieur*. Ces scènes, placées dans leur décor urbain, déplacent l'intérêt du tableau en donnant au personnage une signification et une importance dont le narratif dépasse la composition elle-même et en efface quelque peu les volumes et les formes. Le fait d'introduire, pas toujours discrètement, le quotidien permet à Hudon de combiner la nécessité du décor à celle de la présence humaine. Ajoutons qu'à cette occasion, il introduit des contrastes

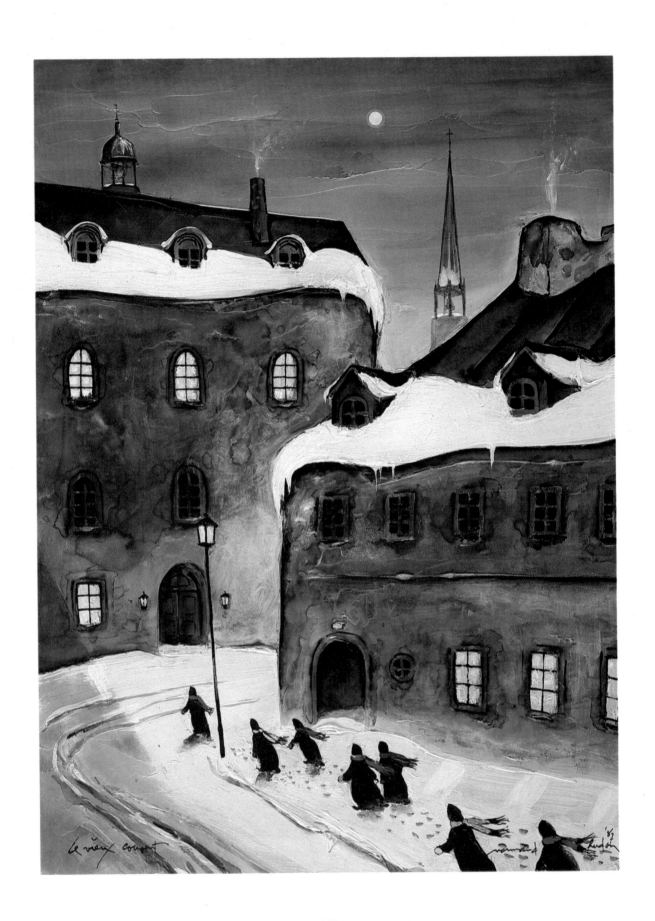

**Le vieux couvent** (1987)
Techniques diverses - Mixed Media
61 x 46 cm - 24" x 18"
Collection: J. Speight

chromatiques dans la composition alors qu'autrement le tableau reste presque monochrome ou, à tout le moins, présente une gamme plus sourde.

## Scènes de la campagne

Parallèlement à ces scènes urbaines avec ou sans personnages, Hudon aime peindre des paysages ruraux pour la liberté qu'ils lui donnent aussi bien dans la composition que dans l'exécution, sans oublier l'atmosphère dont il aime les envelopper. En effet, l'artiste cherche avant tout dans ce genre de tableaux à dégager un sentiment qu'on pourrait qualifier d'intérieur et qui, en quelque sorte, submerge le décor inscrit sur la toile. Comme pour les paysages urbains sans personnages, les paysages ruraux de Hudon peuvent facilement se passer d'une présence humaine directe. L'atmosphère qu'il réussit si bien à imposer, il l'obtient surtout par les contrastes tant des volumes que des couleurs. La qualité impressionniste de ces scènes est telle qu'elle envahit toute la composition et donne presque un choc au spectateur car la tentation s'impose à lui d'entrer dans le tableau pour profiter, comme d'un bain de Jouvence, du climat psychologique développé par l'artiste.

On dirait que, d'un tableau à l'autre, Hudon invite chacun à retourner dans un univers soit directement issu des souvenirs de l'enfance, soit du rêve toujours présent dans le quotidien. Mais jamais avec des effets sinistres, menaçants ou simplement négatifs. Hudon est toujours positif même lorsqu'il travaille dans une veine satirique. Ses paysages sont des réminiscences de visions un instant entrevues et qu'il fixe "pour toujours" dans une composition donnée. À noter que, contrairement à son habitude, il ne titre pas forcément ses paysages car, dans ce cas précis, il préfère

scenes he paints during this period. In fact, each time Hudon leaves figures out of a composition, he renders it more abstract without jeopardizing its figurative qualities.

## A true story

Closely allied to this output are a large number of paintings which are lighter in subject matter but still intense in their composition and execution. They are scenes which could be generally described as "familiar" and sometimes difficult to differentiate from his more formally serious paintings. Usually Hudon is depicting some scene or other he remembers from his childhood, presented frankly and with little concern as to whether we follow him or not. After all, he is using a vocabulary that touches an audience most of whom have grown up in the same social climate as he. As for younger viewers, he is telling them a true story (hardly credible), a fairytale for adult-children, an endless tale.

In this type of narrative painting, the artist frequently places in opposition a boy and his teacher; when Hudon was a child in Quebec, the clergy had a monopoly on education which had to be endured no matter what. Thus, he gives us a long series of figures dressed in black who haunt his memory as well as his paintings. They are almost folkloric in expression but it is a folklore the artist himself has defined. Hudon is the only painter, moreover, who expresses himself this way.

One feature is immediately obvious in these paintings: the group is all important on both the human and descriptive level of the composition. We rarely see a schoolboy or clergyman alone, providing a focus to the painting. Hudon likes to line them up in single file or as if they were dancing in a circle. Thus, he brings to the composition the element of repe-

La course des poissons

Le hibou au chapeau

normand hudon
PARIS '67

laisser au spectateur le soin de décider par lui-même de la valeur subjective à accorder au tableau.

La composition même de ce genre de scènes invite au calme avec une perspective se perdant à l'horizon ou se terminant dans une maison ou une route accueillante même si parfois mystérieuse. Quand Hudon y introduit des personnages ou une présence humaine plus directe comme *Visite aux malades*, le tableau devient moins émouvant peut-être mais certainement plus familier par son esprit même. Cette simplicité, il la poussera d'ailleurs au maximum dans les scènes de genre qu'il développe pendant cette même période. En fait, chaque fois que Hudon traite une composition sans personnages, il lui donne un caractère plus abstrait sans pour autant nuire à ses qualités figuratives.

## Une belle histoire

Intimement liés à cette production, on trouve dans l'oeuvre de Hudon un grand nombre de tableaux qui sont plus légers tout en gardant la même intensité de composition et d'exécution. Il s'agit le plus souvent de scènes qu'on pourrait qualifier de "familières" et qui sont parfois difficiles à différencier de ses tableaux plus "sérieux". La plupart du temps, Hudon nous rappelle par une scène ou par une autre l'enfance dont il a gardé la mémoire et qu'il nous propose avec franchise sans d'ailleurs se préoccuper si nous le suivons ou pas. Parce qu'il sait, parce qu'il emploie un langage capable d'atteindre et même d'émouvoir la plupart des spectateurs ayant vécu dans le même climat social que lui. Quant aux plus jeunes, il leur raconte en quelque sorte une bien belle histoire (à peine croyable), un conte pour adultes-enfants, un récit toujours à suivre.

Sous cette forme narrative, l'artiste met souvent en opposition l'enfant pro-

Salon espagnol

PARIS '57

tition to reinforce the narrative; he is not developing a thesis but simply expressing what he wants to say. Whether walking along a country road or city street, his figures evoke a group psychology — a sociological factor in Quebec's survival.

The majority of these scenes take place in winter as though this season were the most wondrous in the memory of the artist. In any case, the presence of snow allows Hudon to create interesting contrasts of colour and volume to achieve the kind of atmosphere he desires. Even the positioning of the figures, which move in a horizontal direction, underscores the narrative. Hudon proposes a slice of life to more easily involve us and follow his tempo. The depiction of daily events is paramount in his good-natured realism and philosophy, but never excessive. If the element of fantasy in Hudon at times appears too obvious, it is the value of the small events in our daily lives which is most important to him and that he invites us to share through retrospect. This is why *Promenade dans le parc* and *le Vieux couvent* radiate or emphasize what could be called the romanticism of the everyday, providing it goes beyond the purely banal.

Speaking of winter, it would be an oversight not to mention his skating scenes, whether hockey or simply outdoor recreation, with their snow-covered landscape and occasional buildings. For Hudon, these scenes are the pretext for an explosion of movement, an almost frenetic gestural language. He discovers a childlike pleasure in manipulating his figures on such a limited surface. They are an exercise in style and composition and give a freedom to the drawing. These scenes possess an old-fashioned charm that allow the viewer to experience a moment in the past, a dreamlike instant, as in *Saint-Amable contre Saint-Barnabé* where, on a village

le bon auditeur

raymond hudon
PARIS '87

prement dit et son éducateur, en l'occurrence le religieux qui aura à cette époque le monopole de l'enseignement et dont il subira la tutelle. D'où une longue série de ces personnages tout de noir vêtus qui hantent à la fois la mémoire de Hudon et le décor qu'il nous propose. La plupart du temps, l'artiste penche vers une forme d'expression qui frôle le folklore, mais un folklore dont il pose lui-même les bases. Il est d'ailleurs le seul à s'exprimer de cette manière.

Une constatation saute immédiatement aux yeux dans les scènes de cette catégorie: c'est l'importance du groupe en soi, autant sur le plan humain que sur le plan descriptif dans la composition. Rarement voit-on chez Hudon un écolier ou un religieux isolé qui soit le centre même du tableau. Non. Il préfère les aligner à la queue leu leu comme s'ils dansaient une ronde. De la sorte, il apporte dans sa composition un facteur de répétition qui renforce la narration; ici, il n'est pas question pour lui de développer une thèse mais d'expliquer ce qu'il veut dire. Qu'ils passent par un chemin de campagne ou par une rue de ville, ses personnages ressortent de la psychologie de groupe, facteur sociologique à l'échelle de la survivance du Québec en tant que tel.

La plupart de ces scènes se rapportent à l'hiver comme si la froide saison était la plus merveilleuse dans la mémoire de l'artiste. En tout cas, la présence de la neige permet à Hudon de proposer d'intéressants contrastes de couleurs et de volumes pour créer l'atmosphère qui convient dans ce cas. La position même des personnages qui se déplacent dans le sens de l'horizontalité, en accentue le côté narratif. Hudon nous propose un découpage de la vie quotidienne afin de nous y intégrer plus facilement et de bien suivre le tempo. Le quotidien devient la règle avec son réalisme bon enfant et sa philosophie sans outrance. Même si la

'In the beach'

skating rink shadowed by the church tower, we experience the wholesome joy of children of yesterday. As for *Corneilles en folie*, the cassocked men on ice-skates provide a lesson both on the ice and in the composition through the use of centripetal and centrifugal forces which Hudon takes a delight in adeptly manipulating.

At the time of the Trois-Rivières exhibition in 1978, Hudon stated that he paints from photos he has taken of existing landscapes or hastily sketched in a notebook. However, he interprets them his own way so that the composition conforms to the narration of the scene. He said: "The artist is like a journalist who scribbles some notes down and then later constructs an article from them. As soon as I see something that strikes me, I make a sketch of it and then I make a painting".

What he forgot to add is that he has a phenomenal visual memory which allows him to remember an anonymous road, a house he barely glanced at or a face he saw in passing.

## Expressiveness and portraits

Along with these compositions and impressionistic paintings, Hudon also creates more intellectually serious works in which a very sophisticated composition emphasizes each element in the painting, making it more expressionistic. Here, too, his palette is restrained but includes areas which suddenly give a very intense life to the composition. We see again, but in a latent form, the penchant Hudon has, maybe unconsciously, for abstraction and surrealism. In fact, it is really a matter of a knowledgable measure of all these influences.

It appears that Hudon likes to reserve this style of painting for his still lifes or those compositions in which the execu-

Parti Conservateur canadien

*norman hudon '87*

fantaisie de Hudon apparaît par moments un peu trop voyante, elle n'en reste pas moins la valeur première du quotidien qu'il nous invite à partager par un *effet rétroactif*. C'est pourquoi des scènes comme *Promenade dans le parc* ou *le Vieux couvent* dégagent ou soulignent ce qu'on pourrait appeler le romantisme du quotidien, à condition de dépasser la banale condition de l'ordinaire.

Puisque nous parlons d'hiver, il est impossible de passer sous silence les scènes de patinage, de hockey ou tout simplement de récréation "plein air" ayant pour décor un paysage tout enneigé et parfois quelques bâtiments. Pour Hudon, c'est là le prétexte rêvé pour se lancer dans une explosion de mouvements, dans une gestuelle presque frénétique. Il y trouve un plaisir enfantin à faire manoeuvrer ses personnages dans un espace aussi restreint que la surface du tableau. Il s'agit pour Hudon d'un véritable exercice de style et de composition où le dessin reprend tous ses droits. Ces scènes dégagent peut-être un charme désuet mais elles permettent au spectateur de vivre un instant dans le passé, un instant de rêve, comme dans *Saint-Amable contre Saint-Barnabé* où, sur une patinoire de village, évoluent dans une saine gaieté des enfants d'autrefois, à l'ombre d'un clocher d'église. Quant aux *Corneilles en folie*, les soutanes sur patins donnent une leçon d'équilibre sur la glace comme dans la composition avec un rapport égal de forces centripètes et centrifuges que Hudon prend un malin plaisir à manipuler savamment.

Lors d'une exposition à Trois-Rivières en 1978, Hudon soulignera qu'il peint en se basant sur des paysages réels pris en photographie ou jetés à la hâte sur un carnet de croquis. Mais il les interprète à sa manière pour que la composition cadre avec la narration de la scène. Il

footballeur

normand hudon
'87

tion relies upon chromatic vibrations and structural tension. Generally his palette is more muted, but with Cezanne's influence Hudon seeks the right effects to give life to his composition. Whether the subject is fruit, objects or a simple scene like *les Roues-citrons*, the composition is always beautifully balanced, as in Matisse, and intensely vibrant. By searching for expressiveness beyond pure representation, Hudon is applying the same technique he uses in his landscapes and portraits. He manages to bow to the limitations of the subject with amazing ease despite the difference in atmosphere from one category to the next.

Hudon does not hesitate to use oppositions between form/colour and mass/volume for dramatic affect. In addition, he uses diagonals to reinforce the impression. Tension is produced through a natural contrast which he introduces through circles and lines cutting each other at right angles. Without a doubt, these paintings are the result of an intellectual process, nonetheless, they are accessible.

Hudon is a man of action though he seems to be unaware of it. He pursues his own path without the support of a movement or an esthetic ideology. Although he has already travelled a long distance he still has much to say. So, the mystery, the phenomenon that is Hudon is far from being resolved, if ever. In any case, he has left his imprint and there is no doubt that the popularity of his paintings will give him a place in the history of art in Quebec and Canada.

\*   \*   \*

dira: "L'artiste est comme un journaliste qui griffonne quelques notes dans son carnet pour ensuite bâtir un article. Dès que j'aperçois quelque chose qui me frappe, j'en fais un croquis et, par la suite, j'en fais une peinture."

Ce qu'il oublie d'ajouter, c'est qu'il a une mémoire visuelle phénoménale qui lui permet tout aussi bien de se rappeler d'un chemin anonyme, d'une maison à peine entrevue que d'un visage rapidement entraperçu.

## Expressivité et portraits

À côté de ces compositions et scènes à caractère plutôt ludique, Hudon exécute également des oeuvres plus "intellectuelles" dont la composition très poussée souligne chaque élément du tableau, ce qui lui donne un style plus expressionniste. Là aussi, la palette reste contenue mais avec des taches qui donnent soudain à la composition une vie d'une grande intensité. On y retrouve, sous une forme latente, le penchant que Hudon éprouve inconsciemment peut-être pour l'abstraction et le surréalisme. En fait, il s'agit plutôt d'un savant dosage de toutes ces influences.

On pourrait presque dire, dans ce cas, que Hudon préfère réserver cette manière de travailler à la nature morte ou tout le moins à des compositions dont l'exécution fait plutôt appel à des vibrations chromatiques et à des tensions structurelles. Généralement, la palette est plus sourde mais c'est surtout dans la grande leçon de Cézanne que l'artiste va chercher les effets dont il a besoin pour faire vivre la composition. Qu'il s'agisse de fruits, d'objets ou même d'un simple décor comme *les Roues-citrons*, la composition est toujours remarquablement équilibrée comme chez Matisse et également vibrante d'intensité. En allant chercher son expressivité au-delà de la représentativité pure et simple, Hudon appli-

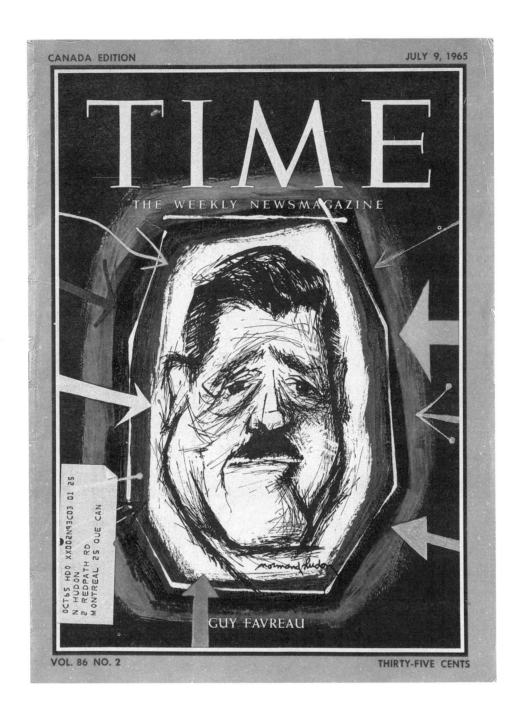

que ici la même technique que pour ses paysages et même ses portraits. Il arrive à se plier aux contraintes du sujet avec une facilité déconcertante malgré la différence d'atmosphère d'une catégorie à l'autre.

Pour accentuer les effets dramatiques qu'il impose dans sa composition, Hudon n'hésite pas à recourir à des oppositions frappantes entre ses formes/couleurs et ses masses/volumes. En outre, le recours à la diagonale renforce encore cette impression. La tension est surtout présente par le contraste naturel qu'il introduit avec des cercles et des lignes se coupant surtout à angle droit. Il ne fait aucun doute au spectateur qu'il s'agit là d'oeuvres plus intellectuelles mais néanmoins accessibles sans lexique pictural.

En fait, Hudon est un homme d'action qui s'ignore. Il l'est dans le sens qu'il suit son cheminement seul, sans le soutien d'un mouvement pictural ou d'une idéologie esthétique. Il a déjà parcouru une longue route qui est loin d'être terminée et il a encore beaucoup à dire. Le mystère, le phénomène Hudon est donc loin d'être résolu s'il le sera jamais un jour. De toutes façons, l'oeuvre qu'il a entreprise laisse déjà son empreinte et il ne fait aucun doute que la popularité de ses tableaux assoira à jamais sa place dans l'histoire de l'art au Québec et au Canada.

\*    \*    \*

## Biography

1929 - Born in Montreal June 5 to Marcellin Hudon and Alice Sainte-Julie

1943 - Attends l'Académie Querbes, Montreal

1944 - Enrolls in science program at l'École Saint-Viateur which he attends until 1946

1945 - Sells his first drawings to *la Presse* to illustrate the cover pages

1947 - Passes the admission exam for l'École des Beaux-Arts de Montréal and proceeds directly into the 2nd year. He remains two years, studying drawing with Jean Simard, design with René Chicoine and Maurice Raymond, and advertising with Henry Eveleigh. Participates in the 66th Salon du printemps at the Montreal Museum of Fine Arts with "Pointe au Pic"

1948 - Begins working as a cartoonist for *la Patrie* and *le Petit Journal*

1949 - Departs for Paris in September where he studies painting and drawing at l'Académie de Montmartre under Fernand Léger

1950 - Meets Picasso in Paris

1951 - Returns to Montreal and begins to work as a caricaturist in clubs

1952 - Meets Dali in New York
First variety show *le Périscope* with Gérard Delage for Radio-Canada

1956 - First important solo exhibition, Galerie Agnès-Lefort, Montreal
Exhibition of 350 cartoons at the Restaurant Hélène-de-Champlain, Ile Sainte-Hélène, Montreal

1957 - Marries Fernande Giroux

1958 - Works as a cartoonist for *le Devoir* until 1961

1961 - Works as a cartoonist for *la Presse* until 1963

1963 - Meets Georges Mathieu in Montreal

1964 - Executes a series of collages which he calls "Stop Art"

1965 - Makes the first page of *Time* (Canadian edition, July 9) with his portrait of Guy Favreau
Settles in Prévert, a small town outside Montreal
Begins work on the four panels for the ceiling of the Energy Pavilion of Expo 67, finishes on schedule for the official opening

1967 - Mural for the Humour Pavilion, Man and His World, 1968

1968 - Founds *le Poing*, a monthly humour magazine
Settles in the countryside, near Beloeil

1970 - Marries Arlette Séguy
Founds l'Académie Normand-Hudon, correspondence school for drawing

1973 - Organizes a very successful weekly contest in *la Presse* "On s'amuse à dessiner"
Represented exclusively by Denis Beauchamp who becomes his business agent and undertakes to organize exhibitions for him throughout Quebec and the rest of Canada

1975 - Returns to Montreal and sets up his studio on de Maisonneuve Boulevard

1977 - Prepares a series of four silkscreens entitled "Les enfants de mon pays"

1981 - Settles in Magog in the Eastern Townships

1986 - Moves to Ayer's Cliff near North Hatley where he continues to live.

## Biographie

1929 - Naît le 5 juin à Montréal. Fils de Marcellin Hudon et d'Alice Sainte-Julie

1943 - Entre à l'Académie Querbes, Montréal

1944 - Cours scientifique à l'École Saint-Viateur, jusqu'en 1946

1945 - Vend ses premiers dessins au journal *la Presse* pour illustrer des pages-couvertures

1947 - Réussit l'examen d'admission à l'École des Beaux-Arts de Montréal où il est directement admis en 2ème année. Il y restera deux ans et apprendra le dessin avec Jean Simard, la décoration avec René Chicoine et Maurice Raymond, la publicité avec Henry Eveleigh
Participe au 66ème Salon du printemps au M.B.A.M. avec "Pointe au Pic"

1948 - Commence à travailler comme caricaturiste à *la Patrie* et au *Petit Journal*

1949 - Part en septembre pour Paris où il étudie la peinture et le dessin pendant cinq mois à l'Académie de Montmartre, sous la direction de Fernand Léger

1950 - Rencontre Picasso à Paris

1951 - Rentre à Montréal et commence à se produire comme caricaturiste dans les cabarets

1952 - Rencontre Dali à New York
Première émission de variétés, *le Périscope* avec Gérard Delage, sur la chaîne de Radio-Canada

1956 - Première grande exposition solo à la Galerie Agnès-Lefort de Montréal
Expose 350 caricatures à clé au Restaurant Hélène-de-Champlain, sur l'île Sainte-Hélène, Montréal

1957 - Épouse Fernande Giroux

1958 - Travaille jusqu'en 1961 comme caricaturiste au *Devoir*

1961 - Travaille jusqu'en 1963 comme caricaturiste à *la Presse*

1963 - Rencontre Georges Mathieu à Montréal

1964 - Exécute toute une série de collages qu'il baptise "Stop Art"

1965 - Fait la première page du magazine *Time* (édition canadienne du 9 juillet) avec le portrait de Guy Favreau
S'installe à Prévert, dans la grande banlieue de Montréal. Commence à réaliser en quatre panneaux le plafond du pavillon de l'Énergie à Expo 67, travail terminé à temps pour l'ouverture officielle

1967 - Murale pour le pavillon de l'Humour, Terre des Hommes 1968

1968 - Fonde *le Poing*, magazine mensuel humoristique
S'installe près de Beloeil, en pleine campagne

1970 - Épouse Arlette Séguy
Fonde l'Académie Normand-Hudon pour l'enseignement du dessin par correspondance

1973 - Organise dans *la Presse* un concours hebdomadaire "On s'amuse à dessiner", qui obtiendra un grand succès
Se fait représenter exclusivement par Denis Beauchamp qui devient son agent d'affaires et qui entreprend de lui organiser des expositions dans tout le Canada

1975 - Revient à Montréal et installe son atelier boulevard de Maisonneuve

1977 - Prépare une série de quatre sérigraphies, intitulée "Les enfants de mon pays"

1981 - S'installe à Magog dans les Cantons de l'Est

1986 - Déménage à Ayer's Cliff, près de North Hatley, où il vit depuis lors

## Expositions individuelles
## One-man Exhibitions

1947 - Salon du printemps, Musée des Beaux-Arts de Montréal
1950 - Salon du printemps, Musée des Beaux-Arts de Montréal
1950 - Cercle universitaire de Montréal
1951 - Cercle universitaire de Montréal
1953 - Hôtel LaSalle, Montréal
1954 - Salle Gésu, Montréal
1956 - Restaurant Hélène-de-Champlain, Île Sainte-Hélène, Montréal
1956 - Galerie Agnès-Lefort, Montréal
1958 - Galerie Agnès-Lefort, Montréal
1961 - Galerie Waddington, Montréal
1963 - Galerie Waddington, Montréal
1965 - Galerie Waddington, Montréal
1967 - Galerie Morency, Montréal
1971 - Place des Arts, Montréal
1976 - Galerie des Peintres du Québec, Montréal
1978 - Galerie Alexandre, Montréal
1978 - Galerie le Goéland, Rivière-du-Loup
1978 - Galerie Archambault, Lavaltrie
1978 - Centre culturel de Jonquière, Jonquière
1979 - Galerie Archambault, Lavaltrie
1979 - Galerie Clarence-Gagnon, Montréal
1980 - Club 16, Montréal
1980 - Galerie Gilles-Brown, Montréal
1980 - Galerie Marie-Pierre, Sorel
1982 - Galerie Arno, Victoriaville
1983 - Galerie Michel-de-Kerdour, Québec
1983 - Galerie Pierre-Laurin, Saint-Sauveur
1984 - Saint-Laurent Art Center, Ottawa
1985 - Musée de Vaudreuil, Vaudreuil
1985 - Maison d'art Saint-Laurent, Ville Saint-Laurent
1985 - Galerie Marie-Pierre, Sorel
1986 - Galerie Lisette-Martel, Montebello
1986 - Galerie Kathleen-Laverty, Edmonton, Alberta
1986 - Le Balcon d'art, Saint-Lambert
1987 - Galerie Beauchamp-Joncas, Montréal

## Principales collections
## Principal Collectors

Me Bachand
M. Roger Baulu
M. et Mme Bladon
Dr R. Branch
M. Charles Bronfman
M. Louis Christin
M. Louis Cliche
Mme Suzanne de Grandmont
M. Robert Delfosse
M. Paul Desmarais
M. Charles Devlin
M. Paul Dostie
Me Jean Drapeau
M. Marcel Dubé
M. et Mme Philippe Fol
M. et Mme R. Gagnon
M. Yoland Guérard
M. et Mme Marcel Hudon
Mme Juliette Huot
Père Ambroise Lafortune
M. Roger D. Landry

M. Jean Lapointe
M. Roger Lemelin
M. Doris Lussier
M. Jean-Pierre Masson
M. et Mme G. Ménard
Mme François Olivier
M. René Ostiguy
M. Pierre Péladeau
M. Jean Pelletier
M. Éric Poncet
M. Robert Poulin
M. et Mme Asselin Rajotte
Me Marcel Robitaille
Famille Stock
M. et Mme Tourscher Mailloux
M. Pierre-Eliott Trudeau
Mme Margot Warren

Archevêché de Montréal
Shell Canada
Pavillon de l'Humour, Terre des Hommes
Alain Peyrefitte

## Normand Hudon est représenté au Canada par les galeries suivantes:
## Normand Hudon is represented in Canada by the following galleries:

QUEBEC
Galerie Archambault, Lavaltrie
Galerie Beauchamp-Joncas, Montréal
Le Balcon d'art, Saint-Lambert
Galerie le Chien d'or, Québec
Galerie Michel de Kerdour, Québec
Galerie Tremblay, La Malbaie

ONTARIO
Kaspar Galleries, Toronto

ALBERTA
The Hett Gallery, Edmonton
The Kathleen Laverty Gallery, Edmonton

COLOMBIE BRITANNIQUE
BRITISH COLUMBIA
Kenneth G. Heffel Fine Art, Vancouver

## Principales couvertures et illustrations de livres
## Jacket Covers and Book Illustrations

*Aïcha l'Africaine,* Jacques Hébert, Éditions Fides, Montréal, 1950.

*Aventure à Ottawa,* Gilles Grégoire, à compte d'auteur.

*Bétail,* Robert Hollier, Éditions Beauchemin, Montréal, 1960.

*Chez Miville,* en collaboration, Éditions du Jour, Montréal, 1962.

*Dis-nous quelque chose,* Huguette Uguay, Éditions Beauchemin, Montréal, 1955.

*Dix ans de théâtre du Nouveau-Monde,* Le Théâtre du Nouveau-Monde, Montréal, 1961.

*La fontaine de Paris,* Eloi de Grandmont, Éditions de Malte, Montréal, 1955.

*La formation du gardien de but,* Yves Giguère et Christian Pelchat, Gaétan Morin Éditeur, Chicoutimi, 1986.

*Les grandes marées,* Jacques Poulin, Éditions Leméac, Montréal, 1983.

*The Hecklers,* Peter Desbarats & Terry Mosher, McClelland & Stewart, The National Film Board, Toronto, 1975.

*Je suis un peu fou,* Ambroise Lafortune, Éditions Beauchemin, Montréal, 1957.

*J'parle tout seul quand Jean Narrache,* Éditions de l'Homme, Montréal, 1961.

*La machine à écrire,* Jean A. Baudot. Éditions du Jour, Montréal, 1964.

*Ma dernière bouteille,* Georges Labelle, Éditions de l'Homme, Montréal, 1962.

*Maman-Paris Maman la France,* Claude Jasmin, Éditions Leméac, Montréal, 1983.

*La médecine est malade,* Dr Lucien Joubert, Éditions de l'Homme, Montréal, 1962.

*Mes anges sont des diables,* Jacques de Roussan, Éditions de l'Homme, Montréal, 1960.

*Mille et un trucs ménagers,* Céline Petit-Martinon, Éditions Beauchemin, Montréal, 1963.

*Moi, Ovide Leblanc, j'ai pour mon dire,* Bertrand B. Leblanc, Éditions Leméac, Montréal, 1986.

*My Country, Canada or Quebec?,* Solange Chaput-Rolland, Macmillan Publ., Toronto, 1966.

*Né en trompette,* Serge Deyglun, Éditions de Malte, Montréal, 1950.

*La paix de Callières,* Ambroise Lafortune, Éditions Leméac, Montréal, 1986.

*La pétanque au Québec,* Jean Rafa, Éditions Leméac, Montréal, 1969.

*La PME face aux marchés étrangers,* Jean-Paul Sallenave, Gaétan Morin Éditeur, Chicoutimi, 1978.

*La PME manufacturière,* Jean-Paul Sallenave, Gaétan Morin Éditeur, Chicoutimi, 1982.

*Le premier côté du monde,* Jean-Paul Filion, Éditions Leméac, Montréal, 1980.

*Que ta volonté soit fête,* Ambroise Lafortune, Éditions Hurtubise HMH, Montréal, 1981.

*Rod Tremblay et ses bla-bla blagues,* Éditions Metro Polis, Montréal.

*Le secret de la rivière perdue,* Ambroise Lafortune, Éditions Leméac, Montréal, 1984.

*Si la route te manque, fais-la!* Ambroise Lafortune, Éditions Leméac, Montréal, 1986.

*Les tribulations des conservateurs au Québec,* Marc LaTerreur, Presses de l'Université du Québec, Montréal, 1973.

*Un aigle dans la basse-cour,* Suzanne Paradis, Éditions Leméac, Montréal, 1984.

*Un exploit de jeunesse de Pierre Le Moyne d'Iberville,* Ambroise Lafortune, Éditions Leméac, Montréal, 1985.

*Le Verbe s'est fait chair,* Ambroise Lafortune, Éditions Fides, Montréal, 1962.

*Les volcans sont en fleurs,* Robert Allard, Éditions Leméac, Montréal, 1986.

## Publications de l'artiste
## Books by the Artist

*À la potence*,   Éditions À la Page, Montréal, 1961.

*La Caricature*,   Éditions Lidec, Montréal, 1967.

*J'ai mauvaise mine*,   Éditions de l'Autorité, Saint-Hyacinthe, 1954.

*Parlez-moi d'humour*,   en collaboration avec/in collaboration with Jacques de Roussan,
        Éditions du Jour, Montréal, 1965.

*Le petit Hudon illustré*,   à paraître en 10 volumes.

*La tête la première*,   Institut littéraire du Québec, Québec, 1958.

*Un bill 60 du tonnerre*,   en collaboration avec/in collaboration with Eloi de Grandmont
        et/and Louis-Martin Tard, Éditions Leméac, Montréal, 1964.

## Contributions

as a cartoonist to the following daily and weekly newspapers and magazines:

*Allo-Police*
*Cité Libre*
*le Clairon*
*le Devoir*
*le Journal de Montréal*
*le Lundi*

*la Patrie*
*Perspectives*
*le Petit Journal*
*Photo-Journal*
*le Poing*
*la Presse*
*le Quartier Latin*
*le Samedi*

as a poster artist for theatres, clubs and various associations such as:

— The Montreal World Film Festival
— Festival de musique du Québec
— Grands Ballets Canadiens
— Montreal Museum of Fine Arts
— Salon des sciences occultes
— Théâtre-Club
— Théâtre de la Marjolaine
— Théâtre du Nouveau-Monde
— Théâtre de la Poudrière
— Théâtre du Rideau-Vert
— Vins de France, Office du tourisme français
* The following clubs: *le St-Germain-des-Prés, le Quartier-Latin, l'Ardoise, les Trois-Castors, Chez Gérard, la Porte St-Jean, Aux Quatre Chemins* (Quebec City)
* Record jackets such as Mouloudji, Jean-Pierre Ferland, le Père Gédéon, le Père Ambroise.

## Collaborations diverses

comme caricaturiste dans les quotidiens, hebdomadaires et périodiques suivants:

*Allo-Police*
*Cité Libre*
*le Clairon*
*le Devoir*
*le Journal de Montréal*
*le Lundi*

*la Patrie*
*Perspectives*
*le Petit Journal*
*Photo-Journal*
*le Poing*
*la Presse*
*le Quartier Latin*
*le Samedi*

comme affichiste pour des théâtres, cabarets et associations divers dont:

— Ve Festival du film de Montréal
— Festival de musique du Québec
— Grands Ballets Canadiens
— Musée des Beaux-Arts de Montréal
— Salon des sciences occultes
— Théâtre-Club
— Théâtre de la Marjolaine
— Théâtre du Nouveau-Monde
— Théâtre de la Poudrière
— Théâtre du Rideau-Vert
— Vins de France, Office du tourisme français
* Cabarets: *le St-Germain-des-Prés, le Quartier-Latin, l'Ardoise, les Trois Castors, Chez Gérard, la Porte St-Jean, Aux Quatre Chemins (Québec)*
* Pochettes de disque dont: Mouloudji, Jean-Pierre Ferland, le Père Gédéon, le Père Ambroise.

## Bibliographie générale
## General bibliography

"L'art de savoir regarder un tableau, appris en contemplant les toiles de
   Normand Hudon", *la Patrie*, Montréal, 4 décembre 1949.

Auer, Bernhard M. "A letter from the Publisher", *Time*,
   New York, July 9, 1965.

Ayre, Robert. "Hudon and Toni Onley Open New Season",
   *The Montreal Star*, September 4, 1964.

Ayre, Robert. "Hudon and Trudeau in Local Showings",
   *The Montreal Star*, November 7, 1963.

Carles, Gilles. "Un doigt braqué sur la sottise humaine",
   *le Foyer*, Montréal, 7 mai 1955.

Chicoine, René. Collages abracadabrants, présentation d'exposition,
   Galerie Waddington, Montréal, 30 octobre 1963.

Demers, Edgard. "Une exposition de Normand Hudon",
   *le Droit*, Ottawa, 22 mars 1986.

Dénéchaud, Jean. "Normand Hudon", *la Presse*,
   29 septembre 1951.

Dionne, J.-André. "Normand Hudon: peindre... aussi pour faire rire les gens",
   *le Nouvelliste*, Trois-Rivières, 5 juin 1982.

Doyon, Charles. "27 collages originaux (et détraqués) signés Normand Hudon",
   *la Réforme*, Montréal, 3 octobre 1956.

Dudemaine, Sylvie. "Le monde judiciaire vu par Normand Hudon",
   *la Voix métropolitaine*, Sorel, 13-20-27 janvier et 3 février 1981.

D.Y.P. "Normand Hudon", *The Gazette*, Montréal,
   November 1963.

Gladu, Paul. "Hudon peut massacrer même Maurice Richard",
   *le Petit Journal*, Montréal, 29 janvier 1956.

Gladu, Paul. "Normand Hudon... fait des enfants",
   *le Petit Journal*, Montréal, 10 octobre 1954.

Gladu, Paul. "Normand Hudon s'est acheté de la colle et des ciseaux",
   *le Petit Journal*, Montréal, 7 octobre 1956.

Gladu, Paul. "On nous torture à l'encre de Chine",
   *le Petit Journal*, Montréal, 24 avril 1955.

Huguet, Marcel. "Les Arts", *Photo-Journal*, Montréal,
   14 juin 1967.

Jasmin, Claude. "Humour, ironie et collages", *la Presse*,
   Montréal, 9 novembre 1963.

Jasmin, Claude. "Ironie, humour, virtuosité", *la Presse*,
   Montréal, 24 novembre 1962.

Jasmin, Claude. "Le visage inconnu de Normand Hudon",
   *la Presse*, Montréal, 24 novembre 1962.

Lafond, Andréanne. "Note biographique", *la Revue Rediffusion*,
   Montréal, 6 mars 1955.

Lajoie, Noël. "Les caricatures de Normand Hudon",
   *le Devoir*, Montréal, 16 février 1956.

Lamy, Laurent. "Normand Hudon à la Galerie Waddington",
  *le Devoir*, Montréal, 9 novembre 1963.
Lapointe, Louis-Marie. "Hudon est toujours aussi gamin",
  *Progrès-Dimanche*, Chicoutimi, 7 novembre 1982.
"Lettre ouverte sur Normand Hudon", *Sept-Jours*,
  Montréal, 24 juin 1967.
Levasseur, Roger. "Normand Hudon parle de son art",
  *le Nouvelliste*, Trois-Rivières, 23 novembre 1978.
Lussier, Nicole. "Normand Hudon expose ses oeuvres à St-Lambert",
  *le Courrier du sud*, Longueuil, 30 septembre 1986.
"M. N. Hudon et son péché capital...", Société d'étude et de conférences,
  *le Droit*, Ottawa, 25 janvier 1956.
Montessuit, Carmen. "Hudon peintre et Hudon caricaturiste",
  *Journal de Montréal*, 22 octobre 1978.
Moore, Jacqueline. "Master of Irreverent Wit",
  *Weekend Magazine*, Montreal, Vol. 6, No 44, 1956.
Morrissette, Brigitte. "Un chiffre chanceux pour le peintre Normand Hudon",
  *la Presse*, Montréal, 10 juin 1967.
"Normand Hudon", *The Montreal Star*, November 24, 1962.
"Normand Hudon apportera de la joie aux enfants",
  *la Presse*, Montréal, 14 juillet 1956.
"Normand Hudon expose ceux qui ont bonne mine!"
  *Dimanche-Matin*, Montréal, 16 janvier 1972.
"Normand Hudon, peintre satirique", *l'Action*, Québec, 12 juin 1967.
"Normand Hudon, peintre satirique", *Initiatives*, Montréal, octobre 1967.
O'Leary, Dostaler. "Hudon expose", *Radiomonde*,
  Montréal, 29 septembre 1956.
Palmer, Al. "Normand Hudon", *The Gazette*, Montréal, June 26, 1967.
Pascal. "Un enfant, 21 visages", *le Canada*, Montréal, 25 octobre 1954.
Pfeiffer, Dorothy. "Normand Hudon", *The Gazette*,
  Montréal, November 17, 1962.
Pieyns, Yolande. "L'Académie 'Normand Hudon'",
  *Les Nouvelles Illustrées*, Montréal, 2 novembre 1974.
Petrowski, Nathalie. "Normand Hudon, peintre depuis 30 ans",
  *Journal de Montréal*, 22 novembre 1976.
"Picasso aime le Canada à cause de Normand Hudon",
  *la Patrie*, Montréal, 30 mars 1969.
"La 'première' de Normand Hudon", *la Presse*, Montréal, 19 février 1950.
P. S.-G. "La première exposition d'un peintre: un véritable enfer",
  *le Petit Journal*, Montréal, 16 octobre 1949.
P.V. "Normand Hudon prend son 'come back' au sérieux",
  *la Presse*, Montréal, 5 juin 1971.
Ravel, Ginette. "Normand Hudon", *la Semaine*, Montréal, 29 octobre 1983.
Repentigny, R. de. "De bonne tenue, l'art de Hudon devrait également toucher
  un large public", *la Presse*, Montréal, 13 octobre 1954.
Repentigny, R. de. "J'ai mauvaise mine", *la Presse*, Montréal, 8 mai 1954.
Repentigny, R. de. "Normand Hudon, ou l'art contemporain à la portée de tous",
  *la Presse*, Montréal, 25 septembre 1956.

Robert, Guy. "Normand Hudon", Multi-Art, catalogue d'exposition, Montréal, 1986.

Roussan, Jacques de. "Au pavillon canadien de l'Expo 67", *Perspectives*, Montréal, 26 juin 1965.

Roussan, Jacques de. Normand Hudon, collection Panorama, *Éditions Lidec*, Montréal, 1963.

Roussan, Jacques de. "Normand Hudon", présentation d'exposition, *Galerie Waddington*, Montréal, 1er septembre 1965.

Soulié, Jean-Paul. "Il vit de sa peinture dans le calme de son verger", *la Presse*, Montréal, 20 août 1983.

Verdurin, Paul. "L'exposition des toiles de Normand Hudon", *la Presse*, Montréal, 18 février 1950.

"Versatile Artist at Expo", *Expo Journal*, Montreal, February 1966.

## 1951

"La simplification des moyens est portée à l'extrême dans le but d'intensifier l'expression, et les formes sont si bien gravées par l'émotion de l'artiste que leur puissance est souveraine."
(Jean Dénéchaud. "Normand Hudon", *la Presse*, Montréal, 29 septembre 1951)

## 1954

"Une peinture assez paradoxale, en somme et dont la clé du mystère est la simplicité des moyens et des buts... un travail dans le sens d'un art qui serait à la fois populaire et honnête."
(R. de Repentigny. "De bonne tenue, l'art de Hudon devrait toucher un large public", *la Presse*, Montréal, 13 octobre 1954)

## 1955

"Il a un langage dessiné analogue à un grincement de dents. Cynique et fantaisiste, Hudon évolue parmi nous avec des yeux d'ailleurs. Qui ne sursaute devant ses personnages à la fois hautains et misérables, et qui ne reconnaît sa ligne non ébarbée, son espace abstrait et ses mots à l'emporte-pièce?"
(Gilles Carles, "Un doigt braqué sur la bêtise humaine", *le Foyer*, Montréal, 7 mai 1955)

## 1956

"Une discrète élégance émane aussi de ces oeuvres aux harmonies froides. Même un collage comme *Barbot*, qui ne fait pas emploi de matériaux 'nobles', est disposé de telle sorte que le vulgaire petit morceau de papier ligné semble un objet de choix."
(R. de Repentigny, "Normand Hudon, ou l'art contemporain à la portée de tous", *la Presse*, Montréal, 25 septembre 1956)

## 1951

"The simplification of means is carried to the extreme in order to intensify the expressiveness, and the artist has so imprinted his emotions upon the forms that their power is paramount".
(Jean Dénéchaud, "Normand Hudon", *la Presse*, Montreal, September 29, 1951)

## 1954

"In short, a rather paradoxical painting and the key to the mystery is the simplicity of means and ends... a work in the sense of art which is both popular and honest".
(R. de Repentigny, "De bonne tenue, l'art de Hudon devrait toucher un large public", *la Presse*, Montreal, October 13, 1954)

## 1955

"He has a drawing style analagous to some-one grinding their teeth. Cynical and fanciful, Hudon moves among us with far away eyes. Who has not been startled by his haughty yet miserable figures, and who does not recognize his untrimmed lines, his abstract space and his incisive words?"
(Gilles Carles, "Un doigt braqué sur la bêtise humaine", *le Foyer*, Montreal, May 7, 1955)

## 1956

"A discrete elegance also emanates from these paintings with their cool harmony. Even a collage like *Barbot*, which does not use "aristocratic" materials, is arranged in such a way that a common little piece of lined paper seems like a choice object".
(R. de Repentigny, "Normand Hudon, ou l'art contemporain à la portée de tous", *la Presse*, Montreal, September 25, 1956)

## 1956

"On peut demeurer longtemps à contempler ses dessins ou croquis. On y revient même pour capter un détail oublié: on sourit de l'ironie, même si elle n'est pas toujours douce, qui s'y dégage et on sourit par l'esprit léger et malgré tout optimiste."
(Dostaler O'Leary. "Hudon expose", *Radiomonde*, Montréal, 29 septembre 1956)

## 1956

"Il y a en Normand un mélange artistique très agréable, quoique un peu amer où l'on retrouve un peu de l'art japonais et la manière des grands caricaturistes français."
(Paul Gladu. "Normand Hudon s'est acheté de la colle et des ciseaux", *le Petit Journal*, Montréal, 7 octobre 1956)

## 1962

"... mais attention, Hudon jouit d'une quantité de dons brillants, il y a son dessin nerveux, incisif, il y a ses couleurs, souvent d'une subtilité agréable... et le don de la 'mise-en-scène' qui cogne."
(Claude Jasmin. "Le visage inconnu de Normand Hudon", *la Presse*, Montréal, 24 novembre 1962)

## 1963

"Le collage, en peinture, est une alliance peu orthodoxe qui réunit des éléments qui n'avaient pas été faits pour vivre légalement une vie commune. Ce qui n'empêche pas pour autant que certaines unions soient heureuses!"
(René Chicoine, présentation d'exposition de collages, *Galerie Waddington*, Montréal, 30 octobre 1963)

## 1956

"We can stay for a long time contemplating his drawings and sketches. We even go back just to capture a forgotten detail; we smile at the irony there, even if it is not always kind, and we smile at the light and, despite everything, optimistic spirit".
(Dostaler O'Leary, "Hudon expose", Radiomonde, Montreal, September 29, 1956)

## 1956

"We find in Normand a very pleasing artistic mix, although somewhat bitter, in which there is a little of Japanese art and the style of the great French cartoonists".
(Paul Gladu, "Normand Hudon s'est acheté de la colle et des ciseaux", *le Petit Journal*, Montreal, October 7, 1956)

## 1962

"... but watch out, Hudon possesses many brilliant gifts; there is his nervous and incisive drawing, there are his colours and their often pleasing subtlety... and a gift for setting up a scene that knocks you over".
(Claude Jasmin, "Le visage inconnu de Normand Hudon", *la Presse*, Montreal, November 24, 1962)

## 1963

"In painting the collage is an unorthodox alliance which unites elements which were not made to share a common life. Nonetheless, that does not stop some unions from being happy ones!"
(René Chicoine, presentation at an exhibition of collages, Waddington Gallery, Montreal, October 30, 1963)

## 1967

"Mais, dans la plupart des cas, la vision projetée relève du domaine du rêve simple ou d'une projection fantaisiste et fait ressortir le besoin de pureté — et même d'innocence — qui est la base même du caractère de Hudon."
(Jacques de Roussan, Normand Hudon, collection Panorama, *Éditions Lidec*, Montréal, 1967)

## 1967

"Normand Hudon? un artiste complet. Il est l'un des rares qui possède les pleines qualités plastiques: il a le sens de la caricature, il est peintre et il travaille sa toile dans un agencement sculptural... Il est un excellent coloriste... Doué d'une belle imagination poétique et d'une compréhension solide de la composition, il est capable de faire la transposition du réel au surréel..."
(Alfred Pellan, présentation d'exposition, Chez Henri, Montréal, 26 mai 1967)

## 1967

"... pour Normand Hudon, chaque oeuvre est une angoisse à surmonter et à vaincre. D'un élément à l'autre, c'est une lutte constante pour obtenir l'effet particulier d'un trait, d'une tache..."
("Normand Hudon, peintre satirique", *l'Action*, Québec, 12 juin 1967)

## 1976

"Aujourd'hui Normand Hudon s'inscrit comme une page d'histoire du Québec, quelqu'un qui a grandi avec le Québec et qui en même temps a vu le Québec grandir, quelqu'un qui a peint, dessiné, réinventé le Québec avant même que celui-ci ne sache qu'il existe."
(Nathalie Petrowski. "Normand Hudon, peintre depuis 30 ans", *Journal de Montréal*, 22 novembre 1976)

155

## 1967

"Normand Hudon? The complete artist. He is one of the rare individuals who possesses total expressive qualities: he has a feeling for the cartoon, he is a painter and he works his canvas into a sculptural arrangement... He is an excellent colourist... Gifted with a beautiful poetic imagination and a solid understanding of composition, he is able to make the transfer from the real to the surreal..."
(Alfred Pellan, introduction to an exhibition, Chez Henri, Montreal, May 26, 1967)

## 1967

"... for Normand Hudon, each work is a torment to surmount and overcome. From one element to another, it is a constant battle to obtain the particular effect of a line, a mark..."
("Normand Hudon, peintre satirique", l'Action, Quebec City, June 12, 1967)

## 1967

"But in most cases the vision in the painting represents an ordinary dream or fantasy and makes obvious his need for purety, and even innocence, which is the very basis of Hudon's personality".
(Jacques de Roussan, "Normand Hudon", collection Panorama, Editions Lidec, Montreal, 1967)

## 1976

"Today Normand Hudon is entered like a page in the history of Quebec, someone who has grown up with Quebec and who at the same time has seen Quebec grow up, someone who has painted, drawn, reinvented Quebec even before it knew it existed".
(Nathalie Petrowski, "Normand Hudon, peintre depuis 30 ans", Journal de Montreal, November 22, 1976)

## 1981

"(Dans son exposition *Gens de justice*), il arrête, par un trait, un geste lourd de sens qui, nous semble-t-il, va se poursuivre dans l'instant qui vient; il fige une attitude savamment étudiée, malgré qu'elle soit amplifiée, dénotant une profonde connaissance de la nature humaine; il raille à l'occasion, mais ne se permet jamais le facile, voire le vulgaire." (Sylvie Dudemaine, "Le monde judiciaire vu par Normand Hudon", *la Voix métropolitaine*, Sorel, 20 janvier 1981)

# 1981

"(In his exhibition *Gens de justice*), he stops with a line, a gesture heavy with meaning, which it appears to us is going to be continued in the next instant; he fixes an expertly studied though exaggerated attitude, illustrating a profound knowledge of human nature; sometimes he mocks but he never allows himself to become facile or, indeed, vulgar".
(Sylvie Dudemaine, "Le monde judiciaire vu par Normand Hudon", *la Voix métropolitaine*, Sorel, January 20, 1981)

Normand Hudon? un bon copain... La première fois que je l'ai rencontré, il hantait comme élève les corridors de l'École des Beaux-Arts de Montréal. Mais j'ai fait réellement sa connaissance vers 1950 et, depuis, mon amitié pour lui ne s'est pas démentie. Normand Hudon? un artiste complet... Il est l'un des rares qui possède les pleines qualités plastiques: il a le sens de la caricature, il est peintre et il travaille sa toile dans un agencement sculptural. Comme Daumier, par exemple. Je le considère comme le caricaturiste le plus complet du Canada, un artiste qui peut rivaliser avec les meilleurs du genre, sur la scène internationale.

Normand Hudon? A good fellow... The first time I have met him he wandered about the corridors of the Montreal Ecole des Beaux-Arts as a student. But I really made friend with him about 1950 and since my friendship for him has never been unfailed. Normand Hudon? A great artist... He is one of the few artists who has a thorough knowledge of plastic art. He masters the caricature, he is a painter and he elaborates his oil painting like a sculptural arrangement. Like Daumier per example. I consider him as the most universal Canadian caricaturist, an artist that can be compared with the best ones on the international scene.

**Alfred PELLAN**

**Déjà parus
Already published**

Gaston Rebry
Bernard Séguin Poirier

**À paraître
To be published**

Paul Tex LECOR
Charles SUCSAN
Claude LANGEVIN
John DER
Patrick MUNERET
Pauline PAQUIN
Louis TREMBLAY

**Photographie:
Photography:**                     Michel Julien,
                                    Yves Sauvageau

**Composition:
Typesetting:**                      Imprimerie Laurentienne Ltée

**Sélection des couleurs:
Colour separation:**                CMC Litho Inc.

**Impression:
Printing:**                         Imprimerie Laurentienne Ltée

**Production:
Production:**                       Michel Julien pour/for
                                    Roussan Editeur Inc.

**IMPORTANT**

Afin d'assurer la protection de ce
volume dispendieux, la direction vous
prie de bien vouloir SIGNER LA CARTE
DU LIVRE; ASSUREZ-VOUS QUE LE LIVRE
EST VERIFIE PAR LA SURVEILLANTE avant
de l'emprunter et au retour.